高等学校艺术设计专业课程改革教材

构 成 设 计

(第 2 版)

主 编 冉 健　周启凤
副主编 马 婧　李 婕　伍 妍

清华大学出版社
北京交通大学出版社
·北京·

内 容 简 介

本书以科学、本质的讲解，从形态变化、色彩搭配、空间体量等基本视觉元素的组合形式研究及处理技巧出发，也是从培养思维习惯和逻辑运用方式出发，引导学习者将以往的感性认知上升至理性的高度，并据此获得良好的专业基础素养，服务于今后的专业化设计实战活动。

本书主要适用于高等院校艺术设计专业本、专科学生的基础阶段学习，也可供广大艺术设计爱好者和相关设计工作者参考。

本书封面贴有清华大学出版社防伪标签，无标签者不得销售。
版权所有，侵权必究。侵权举报电话：010-62782989 13501256678 13801310933

图书在版编目（CIP）数据

构成设计 / 马蜻，周启凤主编 . —2 版 . —北京：北京交通大学出版社：清华大学出版社，2018.12（2023.9 重印）

（高等学校艺术设计专业课程改革教材）

ISBN 978–7–5121–3637–3

Ⅰ.①构… Ⅱ.①冉… ②周… Ⅲ.①造型设计—高等学校—教材 Ⅳ.① J06

中国版本图书馆 CIP 数据核字（2018）第 173459 号

构成设计
GOUCHENG SHEJI

责任编辑：黎丹

出版发行：清 华 大 学 出 版 社　　邮编：100084　　电话：010–62776969
　　　　　北京交通大学出版社　　　邮编：100044　　电话：010–51686414
印 刷 者：艺堂印刷（天津）有限公司
经　　销：全国新华书店
开　　本：210 mm×285 mm　　印张：11　　字数：356 千字
版　　次：2018 年 12 月第 2 版　　2023 年 9 月第 4 次印刷
书　　号：ISBN 978-7-5121-3637-3/J•127
印　　数：11 001～14 000 册　　定价：59.00 元

本书如有质量问题，请向北京交通大学出版社质监组反映。对您的意见和批评，我们表示欢迎和感谢。
投诉电话：010-51686043，51686008；传真：010-62225406；E-mail：press@bjtu.edu.cn。

总序

接到为普通高等院校"高等学校艺术设计专业课程改革教材"写序的请求,我感到非常的荣幸。在与编者就本系列教材的选题背景与编写思路进行深入讨论后,感觉教材的编写者对于本系列教材的编写是非常严谨和认真的。同时,也深刻感受到本系列教材的编写有其必要性和意义。

随着我国经济的飞速发展,人们对生活品质的追求越来越高,由此带动了艺术与设计领域的繁荣。设计是把一种计划、规划、设想通过视觉的形式传达出来的创造性活动。同时,设计的一个重要特征就是可实施性。近年来,我国普通高等院校设计专业的教师在艺术与设计领域不断探索,找到了课堂设计教学与设计实施及应用的有效结合点,并以教材的形式归纳总结出来,形成了系统的理论体系,为设计教育做出了重大贡献。本系列教材的编者就是其中的代表。

该系列教材的编写充分体现了高等院校设计教育以"能力培养为中心"的教学原则,注重对学生进行知识的理解与应用训练,重点培育学生的实践能力;强调理论讲授、案例分析、课堂讨论及课堂交流结合的方式,以增强学生的感性认识,调动学生参与教学活动的积极性。该系列教材内容全面、理论讲解细致、图文并茂、理论结合实践、紧跟设计门类和设计专业市场需求、实践性强,对在校学生有很大的指导作用。本系列教材的编写还充分体现出对学生艺术设计思维能力培养和设计技能训练的重视,使学生在训练中提高,在思考中进步,在欣赏中成长,是一套集科学性、艺术性、实用性和欣赏性于一体的、特色鲜明的教材,对提升学生的艺术设计品位、设计思维能力、设计操作能力和设计表达能力大有益处。

本系列教材的图片都是通过精挑细选而来,能帮助学生更加形象直观地理解理论知识,这些精美的图片还具有较高的参考和收藏价值。本书可作为普通高等院校艺术与设计类专业的基础教材,还可以作为行业爱好者的自学辅导用书。

<div style="text-align: right;">

文 健

2018年11月于广州

</div>

前言

在越来越多的年轻人都选择从事艺术设计的今天，大家所面临的，无疑是在就业、晋升、转岗、经营中即将遭遇的巨大竞争环境。如何才能在洪流般的竞争中占得一席之地并脱颖而出？首先，我们需要具备过硬的专业技术和水平。如何才能使自己的专业水准满足市场多变的灵活要求？实际上，这从第一天学习专业功课开始便已经得以奠定，直到后来逐步积淀下足够的专业基本修养。一个专业人士的自身素质，一定是从坚固扎实的基础知识中萌芽并成长起来的，因为无论哪门学科，只有尽可能深入地理解和掌握了相关基础要点，才能更加充分地吸收高端专业知识，并更加有效地发挥出个人才干。

众所周知，平面构成、色彩构成、立体构成是为初学者科学、高效地步入艺术设计领域而开设的设计类基础课程。多年来，全球艺术设计类高校都将其视为三门最有效、最权威的专业基础课程，我国一直沿用至今。以往，人们通常将"平构""色构""立构"分别装订成册，而本书则"合三为一"，取名为《构成设计》，既从形式上顾全了三大构成在知识上的连贯性、整体性，同时又便于携带，易于查阅，它在知识要点得以充分阐述的前提下，内容简明而饱满。在第6章"学生课堂习作点评"中，我们特意收集了授课过程中中等偏上成绩的学生习作，并对它们一一进行了正、反两方面的个案点评，这也算是本书的特色之一吧，希望能带给学习者更大的专业帮助。

本书的编写者都是长期从事设计专业教学的中青年高校骨干教师，在实践工作中积累了大量宝贵而丰富的教学经验，我们一同在此以真诚、严谨的态度，将自身多年沉积、整理而来的有关知识以文字的静态形式呈献给大家，希望能为热爱设计的人群提供真正的求学帮助。

本书部分图片由作者、业界朋友、学生原创，另一部分图片选自公开发表的出版物、网络及其他渠道，由于许多作品没有具体标明原作者和出处，故在书中难以一一标注，对此诚表谢意及歉意。

我们在编写过程中存在的缺憾与不足，欢迎专家、学者和社会各界人士不吝赐教，予以指正。

编 者
2018年11月

构成设计

目录
Contents

第1章 构成设计概述1

 1.1 构成基础课程体系的形成3
 1.2 构成的历史沿革3
 1.3 学习构成设计的目的和意义5
 1.4 工具与材料的准备9
 思考题10

第2章 平面构成11

 2.1 平面构成的基本造型元素12
 2.2 平面构成中的形态21
 2.3 平面构成中形态之间的关系28
 2.4 平面构成的形式法则37
 2.5 从自然、文化和数码时代中发展的构成41
 2.6 平面构成实训练习45
 思考题46

第3章 色彩构成47

 3.1 色彩学的基本原理48
 3.2 色彩三要素51
 3.3 色彩的对比53
 3.4 色彩与心理63
 3.5 色彩构成的应用67
 3.6 色彩构成实训练习83
 思考题84

第4章 立体构成 ····· 85

- 4.1 空间立体形态的分类 ····· 86
- 4.2 基本形态要素的构成 ····· 88
- 4.3 空间立体构成美的形式法则 ····· 98
- 4.4 立体空间的构造方法 ····· 102
- 4.5 立体形态传达的视觉感受 ····· 109
- 4.6 立体构成实训练习 ····· 113
- 思考题 ····· 114

第5章 三大构成在现代设计中的应用 ····· 115

- 5.1 平面构成在现代设计中的应用 ····· 116
- 5.2 色彩构成在现代设计中的应用 ····· 124
- 5.3 立体构成在现代设计中的应用 ····· 132
- 5.4 三大构成的创意开拓与综合表现 ····· 143
- 思考题 ····· 150

第6章 学生课堂习作点评 ····· 151

- 6.1 平面构成随堂习作点评 ····· 152
- 6.2 色彩构成随堂习作点评 ····· 157
- 6.3 立体构成随堂习作点评 ····· 162
- 思考题 ····· 169

参考文献 ····· 170

第1章

构成设计概述

我们生活在这个五彩斑斓的丰富世界，许多用品都是被人类设计出来的，如手机、计算机、学校、教堂、桌椅、汽车、服装、口红等（图1-1～图1-4）。

图1-1 概念车设计

图1-2 电子书设计

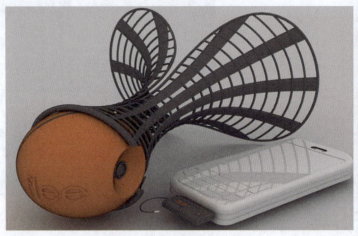

图1-3 可抛出相机设计

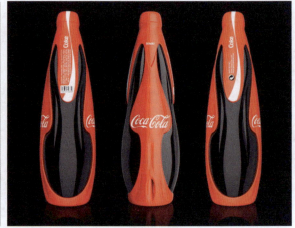

图1-4 可口可乐瓶的概念设计

那到底什么是设计呢？设计是把一种计划、规划、设想通过视觉的形式传达出来的活动过程。这是设计的基本含义。人类通过劳动改造世界，创造文明，创造物质财富和精神财富，而最基础、最主要的创造活动是造物。设计便是对造物活动进行预先的计划，可以把任何造物活动的计划技术和计划过程理解为设计。设计改变衣食住行，或者说是人们在设计衣食住行。比如说，坐具的联想，席地而坐，窝在沙发上或是靠在吧椅上（图1-5～图1-7），不同的生活安排不同的设计。

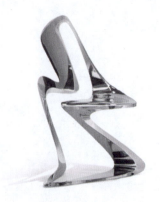

图1-5 概念椅子设计（一）

图1-6 概念椅子设计（二）

图1-7 概念椅子设计（三）

1.1 构成基础课程体系的形成

1919年,由格罗皮尔斯在德国魏玛创立的"包豪斯学校",后改为"设计学院",推行的教学核心理念奠定了设计教育中平面构成、色彩构成和立体构成的基础教育体系,并以科学、严谨的理论为依据。

1930年,在包豪斯留学的日本学生水谷武彦回到日本后,开设了包豪斯体系的"构成原理",这套教学系统后来传入我国后,形成我们熟悉的"构成体系"中的"三大构成"。事实上,包豪斯本身并没有三大构成,而是由水谷武彦提出"构成",并对其进行诠注,再经过传播,通过日本教育的影响,进入我国的。

日本是把包豪斯的构成基础课系统化的国家,其对中国设计教育的发展有很多重要的影响。1985—1999年,日本设计师朝仓直巳先后14次来到中国高等院校,他把三大构成的体系完整地介绍到中国,他的几本教材(《艺术·设计的平面构成》《艺术·设计的立体构成》《艺术·设计的色彩构成》)被完整地翻译成中文,成为我国设计高校很重要的教材、教学参考书。再加上1980年代初期,一批从日本留学回国的学生的直接影响,特别是中央工艺美术学院的王明旨,无锡轻工业学院的张福昌、吴静芳,这批老师先后在自己的院校中进行很大规模的设计教育改革的推动,最终形成了目前各大高校推行的构成基础课程体系。

1.2 构成的历史沿革

19世纪70年代,日本从西方引进"Design"一词,初译为"图案",到了20世纪中叶又译为"设计"、"意图"。构成设计的概念从第一次世界大战开始就在理论和实践中有所体现,无论是在绘画还是在设计中,都主张以抽象的方式来表现,放弃传统的写实,这种观念经过俄国的构成主义、荷兰的风格派,以及在造型中影响最大的德国包豪斯设计学院的不断完善和发展,逐步从新的思维方式、美学观念建立起一个新的造型原则,平面构成、色彩构成、立体构成也随之成为现代设计教学训练的基础。

1.2.1 俄国的构成主义运动

兴起于俄国十月革命前后的前卫艺术运动与构成主义有关,这一时期的构成主义发展处于相对独立的阶段,对于世界的设计影响也是相对有限的。第一次世界大战结束不久,俄国的构成主义开始向西传入欧洲各国,并成为日后设计向现代主义转化的重要刺激因素。在构成主义的影响下,俄国的平面设计领域也出现了构成派的形式特征。李西斯基是20世纪初俄国现代艺术运动中一位重要的构成主义艺术家(图1-8~图1-9),构成主义的艺术家希望通过对造型艺术的词汇和构成手法的再定义,为未来的人们创造一种新的生活方式。他们倡导设计简单明确、摒弃传统的装饰风格,以理性、简洁的几何形态构成图形,版面中的字体全都使用无装饰线体,着重于形体美、节奏美和抽象美。俄国的构成主义在艺术上具有极大的突破,对世界艺术和设计的发展都起到了很大的推动作用。

图1-8 李西斯基作品(一)

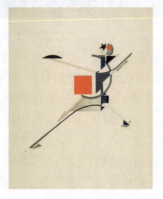
图1-9 李西斯基作品(二)

1.2.2 荷兰的风格派运动

风格派又称新造型主义画派,于1917—1928年由蒙德里安等人在荷兰创立,主张质朴和纯抽象,外形上缩减到几何形状,而且颜色只使用红、黄、蓝三原色与黑、白无彩色表现纯粹的精神(图1-10、图1-11)。其代表人物是彼埃·蒙德里安。艺术家们共同关心的问题是简化物直至本身的艺术元素,因而平面、直线、矩形成为艺术中的支柱(图1-12)。

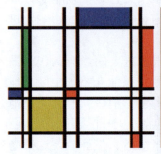
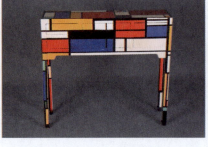

图1-10 蒙德里安作品　　图1-11 运用蒙德里安元素的家具设计　　图1-12 奥·凡·杜斯伯格设计的《风格》杂志封面

1.2.3 德国包豪斯设计学院的影响

包豪斯设计学院于1919年成立于德国的魏玛,是世界上第一所为发展设计教育而建立的专业学院(图1-13),它为现代设计教育的发展开创了一个新的里程碑,把欧洲的现代主义设计推向了一个空前的高度。学院创始人格罗比乌斯创立的教育理论和教学方式深刻地影响了全世界的设计教育,并使所有设计师都意识到为大众设计和为工业化设计才是设计的真正目的。

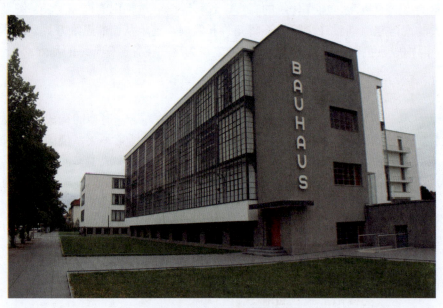

图1-13 包豪斯设计学院校舍

在当时包豪斯设计学院的课程中,有一门设计基础课叫作Gestaltung,日语译作"構成",英语译为"Composition",它的研究范围是造型和色彩的基础知识,强调形式和色彩的客观分析,注重点、线、面的关系。通过实践,使学生了解如何客观地分析两维空间的构成,并进而推广三维空间的构成上。这些就为工业设计教育奠定了平面构成、色彩构成、立体构成这三大构成的基础,同时也意味着包豪斯开始由表现主义转向理性主义。另外,构成主义倡导的抽象几何形式,又使包豪斯在设计上走向了另一种形式主义的道路。1925年迁到德绍之后,包豪斯有了进一步的发展。格罗比乌斯提拔了一些包豪斯自己培养的优秀教员为教授,制定了新的教学计划,教育体系及课程设置都趋于完善。

包豪斯设计学院建立了自己的艺术设计教育体系——包豪斯体系。这个体系的主要特征如下。
① 设计中强调自由创造，反对模仿因袭、墨守成规。
② 将手工艺同机器生产结合起来。
③ 强调各类艺术之间的交流融合。
④ 学生既有动手能力，又有理论素养。
⑤ 将学校教育同社会生产相挂钩。

在包豪斯设计学院发展的每一步，都有一个能够跟上时代步伐、符合时代要求的新思维代表人物，这个人就是包豪斯设计学院这艘驶向远方航船的舵手。我们不难想象，如果没有政治原因，包豪斯至今仍会生活在我们当今的时代。针对工业革命以来所出现的大工业生产"技术与艺术相对立"的状况，包豪斯创始人格罗比乌斯提出了"艺术与技术新统一"的口号，这一理论逐渐成为包豪斯教育思想的核心。

包豪斯设计学院对平面构成、色彩构成和立体构成的研究，既有严格的理论体系，也强调与实践的切实结合，这是包豪斯设计学院基础课的特点，也是他们对现代设计教育的重大贡献。

1.3 学习构成设计的目的和意义

构成是一个富有弹性的模式，它包括设计语言和设计思维的拓展训练。构成是一种手段，是在进入设计状态之前的一种基础准备。

除了形式感训练以外，构成的重要目的是设计思维和创新能力的培养。通过独特构思的形态与形体的合理组合及色彩的合理搭配，运用美的、巧妙的形式法则将造型要素、色彩要素有机组合成主体概念。从学与训练的角度来看，构成以形成一套比较有系统的理论和方法为目标，主张把形态要素、色彩要素作为主要手段，几乎不或完全不再现具体对象，而追求造型上抽象、简约的几何倾向，通过对点、线、面的排列组合，创造出具有秩序动态、矛盾、空间、虚实的心理印象及画面效果。实质上它是更加理性的分析与研究，也为设计方向打开了新的思路。

构成的弹性在于可以暂时先不予考虑设计的具体功能性和应用性，可以集中精力于纯粹设计手法的创新体验和研究，以便给自己做一个资料和理论的原料储备；接着在未来的艺术设计中，在结合设计目的和用途的情况下，能够凭借这样的基础专业思维方式而发散成完整而独特的设计作品（图1-14～图1-16）。

图1-14 平面构成（何为）

图1-15 色彩构成

图1-16 立体构成

构成能培养设计的感知能力。一般情况下，设计需要具备以下能力：观察能力、分析理解能力、判断能力。设计也是手、脑、心的配合，感知能力体现在对视觉和表现形式敏锐的感觉和巧妙的构思。自然界中的场景（图1-17）、动植物千姿百态的结构、时光流转产生的印记等，都可以构成美好的感受（图1-18）。

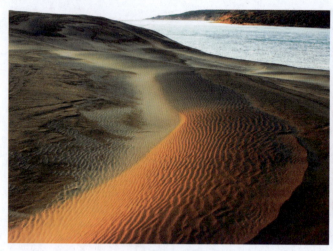 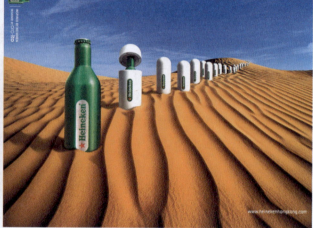

图1-17 流沙　　　　　　　　　　　　　　　图1-18 喜力啤酒海报设计

1.3.1　学习平面构成的意义

平面构成是艺术设计的基本手段之一，提倡运用不同材质进行概念表现，并在各种新的视觉体验中认识视觉效果，超越旧有经验的约束，增强平面形态创作的理性认知成分，培养新的创造能力，以实现应用构成理论进行设计创意的目标。

平面构成是视觉元素在二次元的平面上，按照美的视觉效果、力学的原理进行编排和组合，它是以理性和逻辑推理来创造形象、研究形象与形象之间的排列形式的方法，是理性与感性相结合的产物。构成对象的主要形态包括自然形态、几何形态和抽象形态（图1-19～图1-21）。

图1-19 平面构成设计（何为）　　　图1-20 平面构成设计（蔡芸）　　　图1-21 平面构成设计（赵童心）

平面构成是具有共通性的设计语言，已为当今社会各个艺术、设计门类所广泛应用。平面构成与其他应用设计的学科一样，都是为了完善和创造更富有现代感的设计理论和表现形式。平面构成以一个全新的造型观念，给艺术设计课堂注入了新鲜的血液。同时，高科技的融入大大拓展了设计艺术的视觉审美领域，丰富了设计思路及表现手段。

平面构成是研究点、线、面诸元素在二维空间上构成形式的学问，要具体研究点、线、面的形

状、大小、疏密、位置、黑白灰关系、形态间的相互关系，构成画面的节奏、韵律、对比、肌理等美学规律，同时通过构图、形式美法则、视觉心理等研究各种元素组合的形式和效果。

1.3.2 学习色彩构成的意义

色彩构成是艺术设计专业学生的必修课程，因为它是设计专业的重要基础之一，也是构成视觉世界体系的重要组成部分。

色彩构成即色彩的相互作用，是从人对色彩的知觉和心理效果出发，用科学分析的方法，把复杂的色彩现象还原为基本要素，利用色彩在空间、量与质上的可变幻性，按照一定的规律去组合各形态之间的相互关系，再创造出新的色彩效果的过程（图1-22）。

图1-22 色彩构成

色彩构成是艺术设计的基础理论之一，它与平面构成、立体构成都有着不可分割的连带关系，色彩不能脱离形体、空间、位置、面积、肌理等而独立存在。色彩构成的教学与训练，不仅是对造型与色彩相结合的综合性学习训练，更是创造性思维的专业训练。

通过对色彩构成的学习，对色彩本质规律进行专门研究，然后理性地掌握色彩构成美的规律和色彩学的基本理论，进而运用色彩构成的理论与方法，组织画面色块，并能灵活应用于后期设计中（图1-23～图1-25），这是我们学习色彩构成的目的。

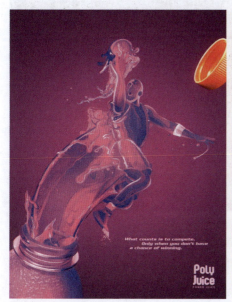 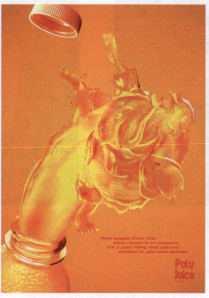 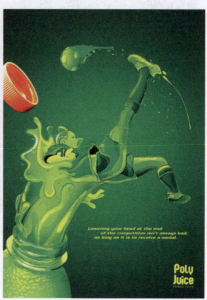

图1-23 国外创意海报设计（一）　　图1-24 国外创意海报设计（二）　　图1-25 国外创意海报设计（三）

1.3.3　学习立体构成的意义

立体构成是现代设计领域的一门重要基础课程,作为研究形态创造和造型设计的独立学科,可以通过以下五个要点来了解。

① 它以抽象的形式语言来表现社会现象和自然形态。

② 培养三维立体感觉,把握对象的体积量感,以最直观的方式将形简化到几何体块中去,用球体、方体、圆锥体等形态进行实践造型。

③ 利用最基本的造型元素——点、线、面的造型手段来塑造空间感和体面感。

④ 从造型审美形式拓展到装置观念设计,还可以向造型以外的领域渗透,融入数学、戏剧、音乐等门类。

⑤ 运用综合材料,选择加工工艺,把握形态的传递方式,培养动手能力。

立体构成也称为空间构成,它是以视觉为基础、力学为依据,用一定的材料将各大造型要素按一定构成原则组合成美好、有创新的形体的构成方法。它是以点、线、面、体、肌理等元素和办法来研究空间立体形态的学科。其任务是揭示并学习立体造型的基本规律,阐明立体设计的基本原理(图1-26)。

立体构成通过材料、结构将形态制造出来,这与产品设计非常相似。立体构成只需要变化材料就可以直接成为实用产品。立体构成的原理已广泛被应用于建筑设计、工业设计、包装设计、展示设计、服装设计等广阔的设计领域(图1-27～图1-30)。

图1-26 立体构成

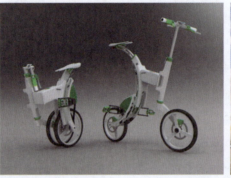
图1-27 运用立体构成原理设计的自行车

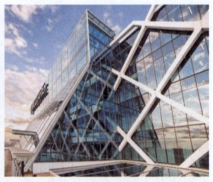
图1-28 运用立体构成原理设计的建筑

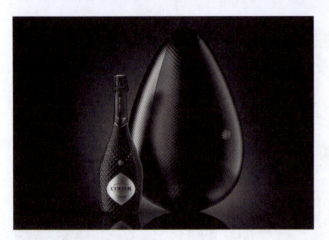
图1-29 运用立体构成原理设计的香槟包装设计(一)

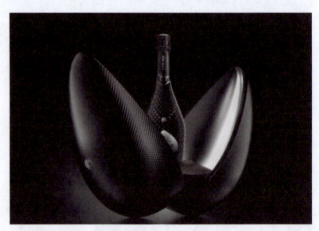
图1-30 运用立体构成原理设计的香槟包装设计(二)

1.4 工具与材料的准备

古人有训:"工欲善其事,必先利其器。"要学好构成,当然首先需备好恰当、足够和良好的材料和工具。

1.4.1 平面构成所需的材料和工具

学习平面构成所需的材料和工具并不复杂,而且都是常见常用的文具。

1. 材料

(1) 纸张

黑色或白色卡纸(用于裱贴习作)、绘图纸、硫酸纸(拷贝纸)、普利龙薄板、象牙色纸等。

水彩纸之类质地粗糙的纸不宜绘制精细的图形,但是在一些突出质地感的画面上能产生较好的效果。为保持正稿画面的整洁,常用拷贝的方法起稿,拷贝纸携带方便,适应性强,适合课堂使用。为了使作业有完整、美观的外观并便于保存,装裱是必要的,可将裁剪整齐的作业贴裱在幅面较大、质地较厚的纸张上。黑板纸、灰板纸、铜版纸、素色卡纸等均可作为裱贴纸张。

(2) 色料

包括水粉瓶装浓缩黑色颜料、小支白色水粉颜料(用于细微处的修正)。

水粉颜料可以采取脱胶处理,脱胶的具体方法是:在颜料中注入较多水分,搅匀后放置半天到一天,然后轻轻将上面的胶水倒掉,剩下的颜料含胶较少,上色时易于涂匀。管装水粉颜料与碳素墨水或绘图墨水混合后使用,也有很好的效果。碳素墨水等作为辅助性颜料也是必备的。

(3) 其他材料

进行肌理课题作业时,需准备若干特殊材料,如旧画报、宣纸等各种质地的板材和各种颗粒物、夹板、塑料板、软片、金属板、玻璃板、镜片、布、铝箔等。

另外,托裱习作之用的胶带和双面胶带等辅助材料也不可缺少。

2. 工具

(1) 铅笔

绘图铅笔准备HB、H(用于起草轮廓线)、2B(用于填涂色块看大效果)三种型号即可。

(2) 毛笔

毛笔用于蘸颜料平涂色块。

准备小号毛笔(或叶筋笔、衣纹笔、小红毛)、扁平的小号水粉(彩)笔、中号白云笔等即可。

(3) 针管笔(或签字笔)

针管笔用于勾画自由形态、各种曲线和精细的线条。型号选用0.3、0.5、0.7即可。

(4) 绘图仪器

绘图仪器包括鸭嘴笔、硬件套大圆规、直尺、三角板、曲线板、比例尺、分度器、比例分割器、游标尺等。

(5) 加工工具

加工工具包括美工刀、剪刀、锥子、打孔机、钻床、穿孔器、订书机等。

(6) 绘图橡皮擦

此外,还要准备绘图橡皮擦。

3. 其他

其他工具包括速写本（16开）、喷枪装置、喷刷用铁网等。

1.4.2 色彩构成所需的材料和工具

色彩构成需要在理论的基础上进行大量实践性操作，因此齐备的工具材料必不可少。

1. 材料

（1）颜料

颜料通常准备水粉颜料就足够了。

（2）纸张

纸张主要选择质地较厚，能让颜料牢固附着，并能细腻描绘的素描纸；起稿用的拷贝纸；装裱用的各色卡纸。

（3）其他材料

此外，还需要装裱用的双面胶等。

2. 工具

（1）笔

笔包括：削尖的铅笔，起形用；各式毛笔，勾线、涂色用。

（2）绘图工具

绘图工具包括：直尺、三角板、曲线板、圆规等，起稿用。

（3）其他工具

此外，还需要剪刀、美工刀、笔洗等。

1.4.3 立体构成所需的材料和工具

立体构成是一门综合性、应用性很强的基础构成课程，在学习过程中可用的材料很多，没有过多界定，而它所运用的工具，总是随不同材料的变化而变化，主要用于对形态的切割、固定、连接（粘接、焊接等）等之用。

课堂上，最常用的主要是各色卡纸、纸板、泡沫板、线材（毛线、棉线、铁丝、铜丝、各种纤维等）、吸管、美工刀、剪刀、双面胶、乳胶、铅笔、颜料、毛笔、图钉、直尺、圆规、曲线板，等等。

思 考 题

1. 构成设计是从绘画基础逐渐转化为设计基础的，那么请从自我感受出发，思考两者在哪些方面具有一致性？在哪些方面又有所不同？
2. 学习三大构成设计的目的和现实意义是什么？对后期的设计学习会带来怎样的积极影响和作用？

第2章

平面构成

构成设计

2.1 平面构成的基本造型元素

2.1.1 点的特质及应用

1. 点与点的分类

点是视觉元素的最小单位。点的形态可分为规则形点和非规则形点。

规则形的点也称几何形态的点，包括圆形、方形、三角形、菱形、椭圆形、梯形等（图2-1）。

图2-1 几何形

非规则形的点为自然形点，包括有机形和偶然形。有机形是符合自然构造规律的形（人体、树叶、果实等，如图2-2）；偶然形是不以人的意志而形成的具体形状。

不规则形与偶然形的差异：将一张纸片随意撕成许多碎片，为不规则形；将墨迹随意飞溅开，地面上会留下无数不规则的形状，成形带有偶然性、不重复性。

图2-2 有机形

2. 点的含义与性格

（1）点的含义

点通常是指小的东西，作为造型要素之一的"点"，只是具有空间位置的视觉单位，并没有上下左右的连接性与指向性，其大小绝不许越过当作视觉单位的"点"的限度。若超越这个限度，就失去了点的性质，而具有了圆的性质，就有其"形"与"面积"了。把它看成有面积的"形"或把它看作"点"，这要与其周围的视觉要素进行对比，才能决定其是"点"或是具有面积的"圆形"。

点在一视野中，或者在画面上具有其位置时，我们的注意力就集中在这一画面内的一点上，大海中的一叶小舟，能引起人们的注意，就是广阔了视野中的一点之故。

（2）点的性格

点有一种跳跃感，使人产生对球体的联想；点有一种生动感，使人产生对植物种子的联想；点还能造成一种节奏感，类似音乐中节拍、锣鼓中的鼓点。

3. 点的构成应用

点的构成主要有单点构成、散点排列、连续排列、等间距排列、变化性间距排列等。

众多的点并置时，因点的大小、位置、形态等构成因素的影响而引起视觉感受的变化，产生各种不同的感受（图2-3～图2-14）。

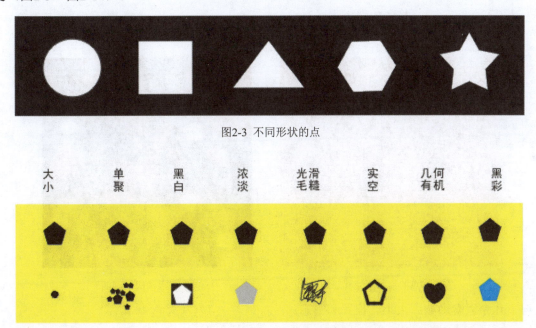

图2-3 不同形状的点

图2-4 点的不同形态

点的视觉强度并不和面积、大小成正比，太大或者太小都会弱化点的感受。

图2-5 点的视觉强度

点通常是在比较的环境中得到自己的位置和特征。

单个的点可以吸引视线，产生强点作用；多个的点会使视点往返跳跃，分散其力量。当单点在画面中的位置不同时，产生的心理感受也就不同，点居画面中央，能产生向心力，否则会产生不稳感。点位于画面三分之二时最吸引人的注意力。

点的位置很重要，画面中心的点比较稳定，边缘的点有逃脱画面的视觉感受。

当很多的点间距很近时，连续排列的时候就会给人以线的感受，这就产生了点的线化。

图2-6 点的视觉感受（一）　　　　　　　图2-7 点的视觉感受（二）

特殊的点会产生特殊的感受和趣味。

图2-8 点的视觉感受（三）　　　　　　　图2-9 点构成的画面

点受以下几个因素影响：大小、位置和形态。

图2-10 点的大小产生空间感（一）　　　图2-11 点的大小产生空间感（二）

当画面中有两个大小不同的点时，大点容易引起人们注意，但视线会逐步转移到小点，点大到一定程度就会具有面的特征，越小的点，凝聚力越强。

当画面中有两个相同点的时候，它的张力作用表现在连接两点的视线上；当画面有三个相同点的时候，点的视觉就会表现为三角形。

当画面有三个以上相同的点不规则排列的时候，画面就会凌乱，使人产生焦躁情绪。当这些点有规律排列时，画面就会平稳，给人带来平静、祥和的感觉。

图2-12 点的对比　　　　　　　　　　　　　图2-13 点的图片（一）

点的连续排列能形成线（点的线化），虚线就是这样的感觉。

图2-14 点的图片（二）

点的聚集能形成面（点的面化）。

不同形态的点进行构成时，可产生单纯的点达不到的构成效果。

2.1.2 线的特质及应用

1. 线的含义及性格表现性

（1）线的含义

从几何学上来说，线是点移动的轨迹，线具有点开始移动的位置到它终止的位置这一段距离。换言之，线具有长度。但从构成设计角度而言，一根线不仅有长度、方向，还有一定的宽度，有宽窄粗细的变化。

线的粗细是由点的大小来决定的。从造型意义讲，线来源于点，线只能以一定的宽度表现出来，线的粗细也是由点的大小决定的（图2-15）。

图2-15 线的图片

当然，线也是一个相对的概念，在平面中，线加粗到一定程度，往往被看成一个面或者一个长方形。这个造型上的线与点一样，具有和其他视觉要素的相对比性。粗细到何种程度，并没有具体的数量限制。

（2）线的性格表现性

① 直　　线：具有简朴、平静、力量感，有男性美的特征。
② 垂直线：力度感、上升、稳定、挺拔、崇高，富于生命力。
③ 水平线：具有稳定、开阔、延伸、安定、平静、呆板的感觉。
④ 斜　　线：具有运动感、方向、速度、不安的感觉。
⑤ 折　　线：方向变化丰富，易形成空间感。
⑥ 曲　　线：具有动感、弹力、柔和感，有女性美的特征。
⑦ 几何曲线（圆线、抛物线、弧线）：具有典雅、柔美、节律、秩序感，体现规则美。
⑧ 自由曲线（徒手曲线）：自由流畅、潇洒自如、轻快随意、优美，富有表现力。

值得一提的是，直线和曲线有粗细之分。细线显得精致、挺拔、锐利；粗线则显得壮实、敦厚。

2. 线的特征与分类

（1）线的特征

线是点移动而形成的轨迹，所以线具有无限运动的力量。基于它的形状、方向、位置等变化，也使得线具有不同的感情特征，这在造型设计中是极为重要的。其重要特征主要表现在长度上，长度是按点的移动量来决定的。

除了移动量外，点的移动速度也支配着线的性格。例如，速度大小决定线的流畅程度，能表现出线的力量强弱、加速、减速或速度不规则的变化，以及移动方向的变化。

（2）线的分类

一般来讲，直线表示静，曲线表示动，曲折线有不安定的感觉。

直线类似男性，阳刚果断、理性坚定，线形简单纯粹。直线有三种基本形式：水平线、垂直线、对角线。直线间的相互关系为：平行线、相接线、交叉线，这是绘画与设计中使用最为普通的线形。曲线可以由直线弯曲变化而来。曲线分为几何曲线（开放曲线：弧、正弦曲线、抛物线等；封闭曲线：圆、椭圆等）和自由曲线。自由曲线不可复制，善于表现有机生命形态的形式。几何曲线流畅、明确，易于制作、识别。

3. 线的构成应用

线的构成语言，需要仔细考虑线的方向、宽窄、疏密、节奏韵律与均衡关系等问题。通过对线的处理，体现线性格中的多样性。

（1）各种形态的线

① 面化的线（图2-16～图2-17）。

图2-16　面化的线（一）（李婕）

图2-17　面化的线（二）（李婕）

将同一种线或者两种不同的线,按照一定的秩序加以排列组合,会产生不同的视觉效果。直线密集和曲线密集都会形成面。如果将这两种面组合在一起,又会产生层次感、空间感。

② 粗细变化的线(图2-18)。

③ 疏密变化的线(图2-19)。

④ 不规则的线。

图2-18 线产生空间感(一)

图2-19 线产生空间感(二)

(2)线的构成方式

线的构成方式主要有以下几种。

① 直线构成。平面中直线间的关系分为平行和相交(图2-20)。

② 曲线构成。曲线柔和而有弹性,曲线的构成优美、律动,富有动感(图2-21)。

图2-20 直线构成

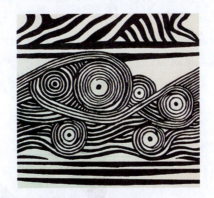
图2-21 曲线构成

③ 复杂构成。由于线的形态有较大的自由性,设计时线的粗细、长短、曲直及疏密、浓淡状态,都是设计师精心安排组合的(图2-22)。

图2-22 线的复杂构成

2.1.3 面的特征及应用

1. 面的概念及分类

从几何学上来说,面是线运动的轨迹。面具有一定的形状、长度、宽度、面积、位置、方向,是体的表面。点、线密集排列可形成面;点、线的适度扩张也可形成面;各面的合围则形成体。

直线平行移动可形成方形的面;直线旋转移动可形成圆形的面;斜线平行移动可形成菱形的面;直线一端移动可形成扇形的面(图2-23)。

图2-23 面的形成方法

2. 面的特征及含义

面的形态包含了点与线的因素,丰富而多变,大致有以下几种。

(1) 几何形与有机形

几何形是只由直线或曲线造型,或者以直线和曲线结合造型。几何形具有明快、数理性、秩序感,但是组合太多、过于复杂时,就会丧失它特有的明快和锐利(图2-24)。

图2-24 几何形面的构成

几何形包括以下三种基本形态。

① 正方形。单独由直线构造,四个直角、四边相等,具有双对称轴,稳定纯正、坚固理性,在基本六色相中代表正红色。

② 正圆形。单纯由曲线构造,为最平衡的曲线形,具有向心性、流动等视觉特征,象征完整、丰满、理想,在基本六色相中代表正蓝色。

③ 正三角形。三边相等,最简洁的面形,视觉特征是尖锐活泼、轻快、不稳定,在基本六色相中代表柠檬黄色。

其他所有具有几何形特征的造型,都是这三种形态的变通组合形式。

有机形不需用数学方法造型，可自由造型，但形态必须符合自然之法则，有纯朴美感、秩序感，如自然界中众多生物的天然形态（图2-25）。

图2-25 有机形

（2）偶然形和自由不规则形

偶然形是偶然产生的形态，创作者本身不能完全控制其形状。虽然偶然形不能有计划造型，但它具有其他形态无法表现的美感，唯一不可重复。可以尝试采用不同的工具和材料创作富有独特魅力的偶然形构成，如泼墨、拓印、蜡染等（图2-26～图2-27）。

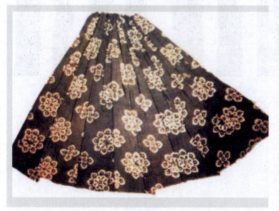

图2-26 偶然形　　　　　　　　　　图2-27 偶然形的面构成

虽然偶然形也具有不规则形的特点，但这里的不规则形是指有意识、故意制造的形态。例如，用手随意撕制或用剪刀随意剪得的形态。偶然形在创作时能预先确定计划，并能表达出自己的预想情感（图2-28～图2-29）。

图2-28 自由不规则形　　　　　　　图2-29 不规则的面构成

3. 面的构成应用

当平面设计中的主要构成因素是面的时候，图底关系的协调是极为重要的。另外，虽然平面构成中研究的要素多以黑白形式出现，但在现实的设计中面的色彩同样为我们提供了很多设计的可能性，它可以改变面的很多固有性质，产生新颖的设计。

面的构成主要考虑各种形态面的组合及面与面的分割所形成新面或体的视觉效果（图2-30～图2-31）。

图2-30 面的构成（一）　　　　　　图2-31 面的构成（二）

2.1.4　点、线、面形态的综合构成

点、线、面的综合构成包含了对形的大小、长短、位置、方向、数量、肌理与明暗、浓淡、空间等诸多要素的应用。将点、线、面三种元素综合起来灵活运用，会使视觉语言更加丰富、复杂多变。加上形的大小、数量、具体形态、位置、方向、肌理、黑白灰（明暗）、色彩、空间层次等多方面因素的运用，会让构成更加富有意味（图2-32～图2-34）。

图2-32 彼埃·蒙德里安作品　　　　图2-33 点线面构成（一）　　　　图2-34 点线面构成（二）

由于视觉语言过于丰富、自由，容易在构成过程中使我们失去画面控制力，因此在构成中应抓住主要的矛盾关系，强化单纯和简洁化意识，应用统一的形式美法则去构成一种整体结构的力度，摆脱杂乱干扰，建立富有构成美的图形世界。

2.2 平面构成中的形态

2.2.1 基本形态及其群化

单位形是构成空间图形的基本单位。任意的一段线、一个圆点或一个形状，都可以作为单位形。

1. 基本形态

基本形态是指在构成中最简洁、最基本的，有助于设计的内部联结而不断产生出较多形态的图形（图2-35）。

图2-35 基本形态的构成

基本形是用点、线、面三个基本元素构成的设计形态的基本单位。

点、线、面这些元素，都可以看做是单独的基本形态，在实际的构成和设计中，它们单独出现的可能性是极小的。因此在构成中，研究各种同类、不同类形态同时出现时它们之间的关系，以及它们如何配置才能共同形成某种形式，这比研究单个对象的特征更加接近构成的本质和设计。

基本形的设置不宜复杂，否则会使设计变得涣散、不统一（图2-36～图2-37）。

图2-36 基本形（一）

图2-37 基本形（二）

2. 群化

群化是指运用面积大而数量少的基本形来构成简洁的设计。这种设计可以通过数量少的基本形，以不同的位置关系来构成较为丰富的组合效果。

群化构成对基本形和位置关系的要求如下。

① 可将基本形对称放置。将基本形对称放置，这时两个基本形可以是相交对称、分离对称、边缘相交对称、局部重合对称。

② 可将基本形旋转按放射式放置。将基本形旋转按放射式放置，这时基本形之间可以是相交、分离、边缘相接、局部重合等位置关系，依据不同的基本形，采用不同的放置关系。

③ 可将基本形平行对称放置。将基本形平行对称放置，在方向和位置关系上可以运用反射、移动、回转、重叠、透叠、交错等形式。

④ 按照不同方向自由放置。只要图形具有稳定的平衡关系，位置关系可相对灵活。

形式群化的基本要求如下。

① 基本形的数量不宜过多。

② 当不同的基本形共同构成群化时，应具有共同的形式因素，避免形象之间不协调。

③ 基本形之间的位置关系要适当，避免过于松散或者拥挤的形象。

④ 要注意基本形形成群化形象后所形成外轮廓的整体性。

⑤ 注意基本形群化后所形成的图形，各部分形象之间的动态平衡。

⑥ 一般构成群化的基本形应该是整体的，避免零碎的细节。

⑦ 要注意根据视觉经验所产生的群化现象的图底关系所产生的视觉差。

2.2.2 形态的分类

（1）基本形

任何一个相对单纯的基本形都能作为一个基本形存在，选定一个图形为基本形后，可以进行各种形式的平面构成（图2-38～图2-40）。

图2-38 基本形的加法　　　　图2-39 基本形的减法　　　　图2-40 基本形的差叠

（2）次基本形

一个基本形由几个更小的形态组成，称之为次基本形。

（3）超基本形

一个基本形由多个基本形组成，称为超基本形。

2.2.3 形与形的关系

（1）分离
分离是指形和形保持一定距离（图2-41）。
（2）接触
接触是指形和形的边缘恰好相切（图2-42）。

图2-41 分离　　　　　　　　　　　图2-42 接触

（3）覆叠
覆叠是指一个形象覆叠在另一个形象上。覆叠的位置不同，产生的形象也就不同，且产生上与下、前与后的空间关系（图2-43）。
（4）合并
合并是指两个形象合并产生较大的新形态（图2-44）。

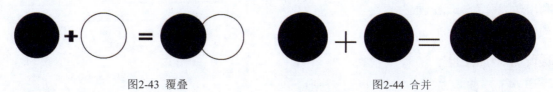

图2-43 覆叠　　　　　　　　　　　图2-44 合并

（5）透叠
透叠是指形象与形象相互交错重叠。交错重叠部分为交叠，重叠部分具有透明性（图2-45）。
（6）差叠
差叠是指两个形象相互交叠，交叠部分成为新的形象，其余部分被减去（图2-46）。

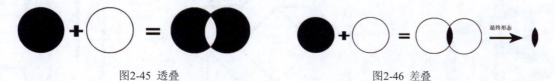

图2-45 透叠　　　　　　　　　　　图2-46 差叠

（7）减缺
减缺是指形象与形象相互重叠，后面被上面覆盖所留下的剩余形象（图2-47）。
（8）重合
重合是指两个相同的形象，一个覆盖在另一个上，成为完全重合的形象（图2-48）。

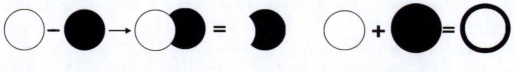

图2-47 减缺　　　　　　　　　　　图2-48 重合

2.2.4 形与空间的关系

平面设计对空间的探索，就是形态和形态之间在视觉上形成的框架关系，并把这种框架关系设计在二维平面空间（指高、宽二维）的状态之中。有时也能在二维平面的基础上表现出带有纵深感的三维立体空间（指高、宽、深三维）的效果。它需要借助明暗、色彩、透视等多种表现手法才能得以实现，这样的空间效果使画面中形态的构架关系显得更加复杂和丰富，画面中空间的表达需要依赖于图形体系的形式。即便是组成基本形的点、线、面，通过点的大小、线的疏密、面的转折或是点、线、面的组合、穿插都可以呈现空间视觉的效果。

空间是物质存在的一种形式，也就是物体的三次元立体空间。它具有平面性、幻想性和矛盾性。

平面构成中的空间主要分为两类：平面性的幻想空间和暧昧性的矛盾空间。平面性的幻想空间是由几个组合得到的高、宽、深三元次的空间；暧昧性的矛盾空间是一种错觉空间，而矛盾空间在现实中是根本不存在的，它是以三次元空间透视视平线的增加或消失，进而使视点产生变动而构成的一种特殊的不合理空间。

1. 平面性幻想空间

① 基本形之间可以表达平面性幻想空间。
② 利用形的大小表现空间感。
③ 利用形的疏密表现空间感。
④ 利用面的转折、弯曲表现空间感。
⑤ 利用透视关系表现空间感。
⑥ 利用阴影表现空间感。

2. 暧昧性矛盾空间

（1）共用面空间

将两个不同视点的立体形，用一个共用面紧紧联系在一起，使两种空间并存，由于形态关系转化，使画面具有一种透视变化的灵活性（图2-49）。

图2-49 矛盾空间

（2）前后错位空间

在平面图形中可以将形体的空间位置进行错位处理，使后面的图形能跳跃到前面来，前面的图形也可以转换到后面去（图2-50）。

（3）矛盾连接空间

矛盾连接空间是在二维空间中，通过加减视平线和消失点，使画面产生多透视角度来完成的空间构成（图2-51）。

图2-50 矛盾空间（一）　　　　　　　　　　　图2-51 矛盾空间（二）

2.2.5　骨骼的创建

骨骼，是一种构成形式。所谓骨骼，就是形式的编排秩序。骨骼的作用有两种：一是固定基本形的位置；二是分割画面的空间。骨骼分为规律性骨骼、非规律性骨骼、作用性骨骼和非作用性骨骼等（图2-52～图2-53）。

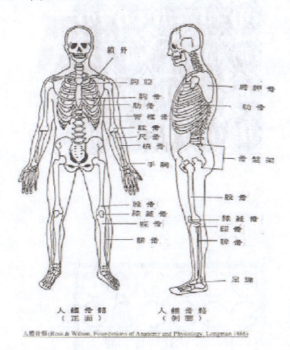
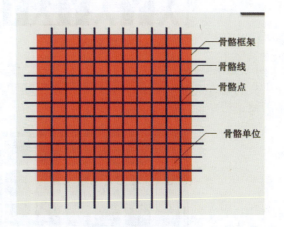

图2-52 骨骼（一）　　　　　　　　　　　图2-53 骨骼（二）

规律性骨骼是用严谨的数学方式构成的，这些骨骼呈重复、渐变及发射形式。它们包括一些骨骼点和骨骼线，以引导形式编排。非规律性骨骼的构成比较自由，有些是规律性骨骼的衍变，也有一些具有极大的自由性。作用性骨骼是指骨骼线把画面面积分割成若干具有相对独立性的骨骼单位，形成多元性的空间。对于非作用性骨骼，骨骼只决定基本形的位置，骨骼线不构成独立的骨骼单位，完成后的画面不会显示出骨骼线。在各种规律性的骨骼中，重复骨骼是最常见的一种，只要平均分割空间，就会得到重复骨骼。

1. 非规律性骨骼
非规律性骨骼没有一定规律，具有极大的任意和自由性，如密集、特异等（图2-54～图2-55）。

图2-54 非规律性骨骼（一）　　　　　图2-55 非规律性骨骼（二）

2. 规律性骨骼
规律性骨骼以严谨的数学方式构成，如重复骨骼、渐变骨骼、发射骨骼（图2-56～图2-57）。

图2-56 规律性骨骼（一）　　　　　图2-57 规律性骨骼（二）

（1）重复骨骼

重复骨骼是指在一定的框架内，用水平线和垂直线等距离划分出大小相等的空间单位。重复骨骼多为正方形单位空间（图2-58～图2-59）。

图2-58 重复骨骼（一）　　　　　图2-59 重复骨骼（二）

（2）渐变骨骼

渐变骨骼是指在一定的框架内，按照一定数学规律划分单位面积的水平线、垂直线所组成的网格（图2-60～图2-61）。可按等差数列、等比数列、调和数列来划分。

图2-60 渐变骨骼（一）

图2-61 渐变骨骼（二）

（3）发射骨骼

发射骨骼是指由一个发射中心点向外发射或者围绕一个中心点向外运行的骨骼（图2-62～图2-63）。由中心点出发的有渐变变化的发射，能给人以强有力的吸引力和较好的视觉效果。

图2-62 发射骨骼（一）

图2-63 发射骨骼（二）

3. 作用性骨骼

作用性骨骼是骨骼线将画面分割成若干具有相对独立性的骨骼单位，形成多元性空间，基本形在骨骼单位内可自由改变位置、方向、正负，甚至越出骨骼线。

4. 非作用性骨骼

非作用性骨骼是概念性的，有助于基本形的排列组织，但不会影响它们的形状，也不会将空间分割为相对独立的骨骼单位。

作用性骨骼和非作用性骨骼的区别在于：作用性骨骼给基本形以固定空间，基本形存在于骨骼线以内；非作用性骨骼是基本形处于骨骼线交叉点上，决定基本形的位置，基本形的大小不受限制。

2.3 平面构成中形态之间的关系

2.3.1 重复构成

重复是平面构成中最基本的形式。重复构成是以一个基本形为单位，按照一定的秩序(规律)排列，反复出现多次而形成的构成形式。

1. 基本形重复

包括形状、大小、色彩、肌理等视觉元素的重复（图2-64～图2-65）。

图2-64 重复（一）　　　　　图2-65 重复（二）

2. 骨骼重复

骨骼重复包括以下几种。
① 骨骼的宽窄变化（图2-66）。
② 骨骼的方向变化（图2-67）。

图2-66 骨骼重复（宽窄变化）　　　　图2-67 骨骼重复（方向变化）

③ 骨骼的移位变化（图2-68）。
④ 骨骼的反射变化（图2-69）。

图2-68 骨骼重复（移位变化）　　　　图2-69 骨骼重复（反射变化）

⑤ 骨骼的弯折变化（图2-70～图2-72）。

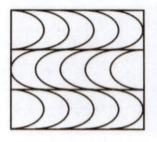

图2-70 骨骼重复（弯曲变化）　　图2-71 重复构成（一）（弯曲变化）　图2-72 重复构成（二）（弯曲变化）

2.3.2 近似构成

在构成中骨骼与单位基本形变化不大或相近的形象组合，称为近似构成（图2-73～图2-75）。近似构成（图2-78～图2-80）包括基本形近似（图2-76）和骨骼近似（图2-77）。

图2-73 近似构成图形（一）　　　图2-74 近似构成图形（二）　　　图2-75 近似构成图形（三）

图2-76 基本形近似　　　　　　　　　　　　　图2-77 骨骼近似

图2-78 近似构成（一）　　　图2-79 近似构成（二）　　　图2-80 近似构成（三）

2.3.3 对比构成

对比构成是由性质相反(相异)的形态要素并置而形成的，视觉效果强烈、鲜明的排列组合。

对比构成是强调差别的构成，没有骨骼的限制。在我们的生活中处处都有对比关系的物象，如人的高矮胖瘦、建筑物的鳞次栉比、山峦的高低起伏、植物的绿叶红花，冷暖、干湿、白天黑夜等都是对比的因素。

对比存在于形与形之间的差异性上，表现在形的大小、体积、编排、空间距离等相互之间的关系上（图2-81～图2-82）。

图2-81 对比构成图形（一）　　　　　　　　图2-82 对比构成图形（二）

对比的几种形式：不同形状对比、面积大小对比、位置对比、空间对比（虚实、前后、正负）、方向对比、肌理对比。

2.3.4 渐变构成

渐变是指基本形或骨骼单位有规律的循序渐进的变化，能产生强烈的空间感、透视感、节奏感、韵律感、层次感，是和谐与变化统一的构成关系。例如，人的成长过程（图2-83），昆虫的成长过程（图2-84），铁路的由宽到窄、由大到小的透视渐变（图2-85），树木由高到低的透视渐变。

图2-83 人的成长渐变对比

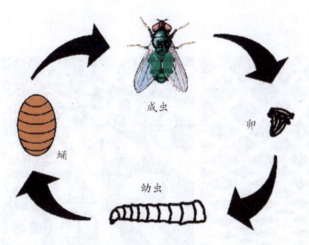

图2-84 昆虫的成长渐变对比

图2-85 铁轨宽窄、大小的渐变对比

1. 基本形渐变

基本形渐变包括：形状渐变、方向渐变、大小渐变、位置渐变（图2-86）。

图2-86 基本形渐变

2. 骨骼渐变

（1）单元渐变

组成骨骼的垂直线或水平线，两组保持等距离不变，另一组作宽窄渐变（图2-87）。

（2）双元渐变

组成骨骼的垂直线或水平线，同时作宽窄渐变，它比单元渐变更有立体感、运动感（图2-88）。

（3）分条渐变

先将组成骨骼的垂直线或水平线作分行渐变，然后在每行内用直线作等距离渐变（图2-89）。

图2-87 单元渐变

图2-88 双元渐变

图2-89 分条渐变

（4）正负渐变

也称阴阳渐变，骨骼线本身产生粗细宽窄变化（图2-90～图2-97）。

图2-90 正负渐变

图2-91 渐变构成（一）

图2-92 渐变构成（二）

图2-93 渐变构成（三）

图2-94 渐变构成（四）

图2-95 渐变构成（五）

图2-96 渐变构成（六）

图2-97 渐变构成（七）

2.3.5 特异构成

特异，也称变异，是指在有规律、有秩序的构成中打破规律性骨骼和基本形，变异其中个别骨骼和基本形特征，使个别的要素显得突出而引人注目。

特异构成是在规律中求变化，进行变异时变异部分应成为视觉中心，达到吸引视线、提醒注意、传达信息的目的（图2-98～图2-103）。

图2-98 骨骼特异　　　　　　　　图2-99 特异构成（一）

图2-100 特异构成（二）　　　　　图2-101 特异构成（三）

图2-102 特异构成（四）　　　　　图2-103 特异构成（五）

现代广告设计、书籍封面设计、包装设计等常用此构成形式，以求产生强烈的视觉效果和心理效应。

1. 基本形特异

（1）形状特异

构成时出现两种基本形：一种是有规律的基本形，另一种是少数特异基本形，形成形状差异。

（2）大小特异

构成时有相同的基本形，只是大小、方向有所差别。

（3）位置特异

构成时特异基本形改变位置，打破排列秩序，其他视觉要素不变。

（4）方向特异

构成时基本形方向一致，有秩序排列，特异基本形改变方向。

（5）肌理特异

构成时在统一的肌理上，特异部分肌理突然变化，形成不同纹理。

2. 骨骼特异（一般不纳入基本形）

（1）转移骨骼规律

有规律性骨骼经过突变后转入特异骨骼，然后再重复有规律性骨骼。

（2）破坏骨骼规律

在规律性骨骼中，有意破坏它的规律性，形成突变点，产生特异效果。

特异构成的作用：一方面可避免单调性，另一方面可形成视觉注目焦点。在构成中变异部分数量不宜过多，否则将冲淡对比性，减弱特异的视觉冲击力。

2.3.6 发散构成

发散构成来源于自然形态（图2-104～图2-105）。在平面构成中，发散是一种特殊的重复和渐变，发散的骨骼和基本形围绕一个或几个中心，有秩序、均匀地按照一定的方向向外或向内排列，形成了重复和渐变的状态，产生强烈的闪烁、旋转、跳动的装饰效果（图2-106～图2-111）。

图2-104 盛开的植物（一）

图2-105 盛开的植物（二）

图2-106 发散构成（一）

图2-107 发散构成（二）

图2-108 发散构成（三）

图2-109 发散构成（四）

图2-110 发散构成（五）
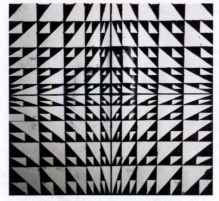
图2-111 发散构成（六）

1. 发散骨骼的构成因素
发散骨骼的构成因素包括发散点（发散骨骼的焦点、发散中心）和发散线（直线、弧线、曲线）。

2. 发散骨骼的种类
可分为中心式发散（包括向心式发散和离心式发散）和同心式发散（螺旋形），如图2-112～图2-114所示。

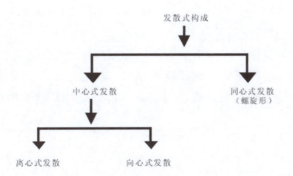
图2-112 发散骨骼的种类

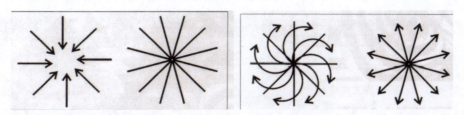
图2-113 发散骨骼的种类（向、离心式）

图2-114 发散骨骼的种类（同心式）

2.3.7 密集构成

密集构成,是一种比较自由的组合构成形式。它是由基本形集结成为视觉焦点,与散布的基本形形成数量上的多与少、形态上的疏与密、感觉上的实与虚的对比效果,产生凝聚、分散、排斥、吸引等节奏感而形成(图2-115~图2-116)。

图2-115 密集构成(一)　　　　　图2-116 密集构成(二)

一般来说,密集的构成形式有以下几种。

① 基本形向一点聚集或向外扩张,或向多点聚集,形成疏密渐变关系。

② 向线密集。基本形向虚拟的线密集,距线越近越密,越远越疏,形成疏密渐变。

③ 自由密集。基本形排列没有趋向点、线、面的要求,只是注意基本形数量多少与结构疏密的变化所形成的节奏韵律感。

2.3.8 肌理构成

肌理,是形象的表面特征,由形象的表面纹理形成的质感所决定。对肌理的感受主要来自触觉肌理和视觉肌理,质感不同给人的感觉也不相同,有光滑、粗糙、柔软、坚硬等差别(图2-117~图2-120)。

图2-117 肌理图片(一)　　　　　图2-118 肌理图片(二)

图2-119 肌理图片（三）

图2-120 肌理图片（四）

在现代设计中，如室内外环境设计、艺术设计、服装设计，凭借不同肌理的应用与装饰，以美化人类生活的空间，从而使人们得到美的享受。所以设计中赋予不同肌理的形式美感，具有较高的审美价值。

下面介绍部分常用的肌理表现手法。

① 笔触肌理。利用笔触的粗细、虚实和不同的排列秩序，产生不同的肌理效果。

② 拓印肌理。把颜料涂于不同材质凹凸不平的表面上，再印到纸面上，产生自然的疏密有序、虚实相间的视觉感受。

③ 晕染肌理。常见于国画中，用稀释的颜料在吸水性较强的纸上，有目的、有意象地渲染、渗化，产生自然渲染的优美纹理。

④ 喷绘肌理。用喷笔、丝网或牙刷等工具将颜料呈雾状喷在纸上，形成明暗、渲染、点状虚实的层次变化。

⑤ 拼贴肌理。经剪裁、撕扯、砸碎，将一种或几种材质贴在一起，组成装饰图形。

⑥ 刮刻肌理。在不同纸质的表面上刻、刮，形成粗犷、强烈的质感。

⑦ 吹弹肌理。用嘴吹、线弹在纸面上形成的一种自然而意外的效果。

2.4 平面构成的形式法则

2.4.1 统一与变化

变化与统一又称多样统一，是形式美的基本规律。变化是寻找各部分之间的差异、区别，统一是寻求它们之间的内在联系、共同点或共有特征（图2-121）。

图2-121 变化与统一

变化与统一的关系是：没有变化，则单调乏味和缺少生命力；没有统一，则会显得杂乱无章，缺乏和谐与秩序。

为了避免画面的混乱，在对比之余，还要做到画面的统一。

2.4.2 对称与均衡

对称和均衡是达到画面平衡的两种手法。对称达到平衡的方式如同天平，对称轴两边的形态面积是相等的。而均衡是一种动态的平衡，就像中国的杆秤，利用杠杆原理，画面中的形态、面积不一定相等，甚至相差更多，但是每个元素的位置和彼此对比的关系决定了它们在整个画面中的力量相互牵制达到平衡（图2-122）。

图2-122 对称与均衡（一）

轴对称是以直线为对称轴，两边的形态对称。例如，蝴蝶的翅膀、花卉、人体的外形、大量古代建筑的形式、古代城市的建筑等都是轴对称（图2-123～图2-126）。

图2-123 对称与均衡（二）　　　　图2-124 对称与均衡（三）

图2-125 对称与均衡（四）　　　　图2-126 对称与均衡（五）

轴对称是一种极稳定的形式，在生物学上和物理学上是最完美的形态，象征着正统和庄严。对称的形式在设计中较保险，容易被接受，但是创新难度比较大。

关于对称与均衡，应注意以下几点。

① 均衡比对称更容易实现，毕竟画面中完全对称的形态是不多的。

② 实际的构成和设计中，均衡有着更多的变化空间和形式，容易产生新的效果。

③ 均衡是将动态包含在画面中，比较活泼生动，对称则是静止的形态。

2.4.3 对比与调和

对比是指在质或量方面产生区别和差异。调和就是适合，即构成美的对象在部分之间不是分离和排斥，而是统一、和谐，被赋予了秩序的状态。对比强调差异，调和强调统一。

对比与调和是相对而言的，没有调和就没有对比，它们是一对不可分割的矛盾统一体，也是取得图案设计统一变化的重要手段（图2-127～图2-130）。

图2-127 对比与调和（一）　　图2-128 对比与调和（二）　　图2-129 对比与调和（三）　　图2-130 对比与调和（四）

2.4.4 夸张与简化

夸张是艺术和创作中常用的手法；简化是夸张的反形式。京剧脸谱是夸张的，古代武侠剧是夸张的，话剧是夸张的，夸张能把事物的特征强调并凸显出来，使人有非常深刻的印象；简化则弱化特点，减少细节，保留总体的特征。夸张和简化都能使人迅速认识并掌握事物的特征，它们同时存在还可以互相突出，使各自得以加强（图2-131～图2-133）。

图2-131 夸张与简化（一）　　图2-132 夸张与简化（二）　　图2-133 夸张与简化（三）

夸张的手法一般有：形态和体量的夸张、数量的夸张、色彩的夸张、细节的夸张、效果和作用的夸张。简化的方法如下。

① 保留轮廓和总的形态特征，忽略细节。
② 用几何形归纳形态的特点，使形态简化。
③ 忽略色彩和调子，保留轮廓特征，形成类似剪影的效果。
④ 减少数目，以有限的数目代表大量的群体。
⑤ 以局部代替整体。

2.4.5 节奏美

节奏美是通过体量大小的区分、空间虚实的交替、构件排列的疏密、长短的变化、曲柔刚直的穿插等变化来实现的（图2-134～图2-137）。借用的是音乐的概念，音乐的节奏和韵律是由音符、旋律、强弱处理等体现的。生活中也有节奏，如每天的活动、四季的变化、昼夜的变化。

具体手法有：连续式、渐变式、起伏式、交错式等。

图2-134 节奏与韵律（一） 　　　　　图2-135 节奏与韵律（二）

图2-136 节奏与韵律（三） 　　　　　图2-137 节奏与韵律（四）

2.4.6 关于黑、白、灰

在数理分割的结构中，加入黑、白、灰不同的层次，使原来线框架的分割关系演变为面的分割关系。

也就是说，在数理分割中主要解决构造的内在联系；在加入黑、白、灰基调后，就要学会适当地控制形与形之间的面积关系，控制整个图形的明暗基调关系（图2-138～图2-143）。

图2-138 黑、白、灰构成(一)

图2-139 黑、白、灰构成(二)

图2-140 黑、白、灰、构成(三)

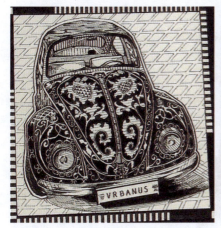
图2-141 黑、白、灰构成(四)

图2-142 黑、白、灰构成(五)

图2-143 黑、白、灰构成(六)

2.5 从自然、文化和数码时代中发展的构成

构成设计之所以成为设计的基础，首先是因为它的原理和形态是自然形态的概括和总结，所以能够成立并得到认可；同时，构成还是文化和当代艺术的间接成果，吸收了各个民族传统文化的精华部分，所以得到充分的延展和深化。在每个时代的发展过程中，构成吸收了当代的先进技术成果和表现手段，所以才在基本原理的基础上发展了众多丰富的新视觉形象。

在自然、文化和时代的共同影响下，构成拥有了更长久的生命力，设计也是这样。可以从这三方面寻找设计和构成的养分和动力，同时也能给我们提供无限的宝贵资源。

2.5.1 来自于大自然的灵感

不论是讨论点、线、面，还是渐变、重复、分割等构成的基本形式，都是在自然形态的基础上概括和总结出来的。当我们在创作和设计的过程中感觉思路枯竭时，可以将目光投向丰富的大自然，它会带给我们无限的启迪和灵感（图2-144～图2-146）。

图2-144 充满生命力的植物　　　　图2-145 雨后的蛛网　　　　图2-146 美丽可爱的动物

2.5.2 文化的启迪

传统文化赋予构成和设计以民族性的特征。

文化是全人类的巨大财富，具有地域性、历史性、民族性及时代性。每个地区长久以来的文化特征都包含了特殊的视觉符号和形式，这就是民族性和地域性的表现。比如，云南纳西族特殊的地域性及民族性，产生了古老而神秘的东巴文字等，因此可以在不同的设计风格中辨认出民族传统的文化痕迹。北欧和日本设计有着非常明显的特征（图2-147～图2-149），虽然构成体系形成于德国，但是在日本得以发展和延续，日本人将他们特有的细致和理性分类的方法运用于构成的研究中。

图2-147 纳西女子以勤劳能干、贤德善良而著称，她们的服饰寓意为"披星戴月"

图2-148 古老而神秘的东巴文字　　　　图2-149 被称为"千古之谜"的古代摩崖壁画——花山壁画（局部）

哲学是文化的最高层次。东西方的哲学都在影响着信徒的生活，与此同时，也会转化成一些形式和符号，在各自的艺术形式或文化形式中得到体现。无论是形式上还是精神上，都在潜移默化地影响着构成和设计。例如，东方的传统文化书法和水墨画等艺术创作方式，被不断地发掘和利用在构成及设计中；日本对木头材质的偏爱，在设计中体现得非常明显。

2.5.3 数码时代的构成和设计

前面两节主要讲述了大自然和文化遗产对构成和设计的影响。然而，技术是文化的一部分，也是推动时代发展的重要动力，每个时代都有代表性的技术特征，这种技术会对艺术、设计、建筑等各个方面产生影响，并和其他因素一起，综合成一种时代的精神。当今时代可以用多种特征加以概括：数字化、网络化和全球化等，形成了一个多元、无限的空间环境。它与我们习惯的传统实体空间概念，仅仅在容纳人类社会的有组织行为这一点上有共同之处。而这种容纳，已经转移到了信息层面上，数字应用无疑是一个重要的技术基础，使得构成和设计有了新的表现方式和特点。

1. 表现和制作手段的变化

① 记录手段的变化——数字影像。20世纪以来，随着数码技术的直接产物——数码相机的产生，使得人们不需要再进行繁复的冲洗程序，从而成为一种几乎无成本、高级方便的电子工具。

② 采集图像的其他手段：使用复印机、扫描仪等数字化设备。

③ 计算机和软件作为综合处理的平台已经成为主流趋势。自从20世纪80年代以后，计算机在平面设计、图形图像处理及出版行业中的作用越来越明显。这个电子系统由硬件和软件两个部分组成，带领着设计制作飞速发展（图2-150～图2-151）。

图2-150 计算机合成图（一）

图2-151 计算机合成图（二）

2. 数码时代的表现特征

（1）新的图像和图形

由于计算机的广泛应用，图形和图像的概念也被拓展了，很多三维空间的模拟和动画制作，都是经过计算机处理或者是直接用计算机软件制作出来的，这些图像一方面尽量模拟真实的环境和人，另一方面也创造了全新的视觉感受。

目前，Flash软件在平面设计、网页、动画、影视中应用十分广泛，由此引导一大批人进入了新的图形设计领域（图2-152～图2-153）。

构成设计

图2-152 CG图形设计（一）

图2-153 CG图形设计（二）

由于电子技术和数码技术渗入到生活的各个领域，形成了很多新的媒体形式，视觉传达的范围也延伸到网页设计、多媒体设计、影视动画、界面设计等（图2-154～图2-156）。

图2-154 网页设计

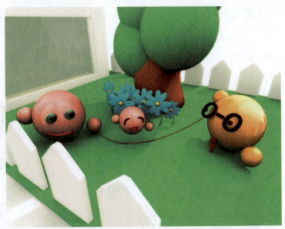

图2-155 影视动画设计

图2-156 界面设计

（2）艺术和技术的统一

新的设计领域都有一个共同的特征，那就是在整个过程中必须和技术人员密切配合，有时不得不因为技术问题而调整设计方案而不能随性发挥；反之，技术可以帮助艺术的产生，可以激发创作性，从而达到技术与艺术的完美统一（图2-157～图2-158）。

图2-157 技术与艺术结合的图片

图2-158 技术与艺术结合的实例应用

2.6 平面构成实训练习

1. 群化构成练习

要求：

（1）自定基本形，以两个基本形组合成八种不同的形象，裱衬在八开黑卡纸上。

（2）规格：每件尺寸10 cm×10 cm。

2. 渐变构成练习

要求：

（1）根据所学的基本形渐变、骨骼渐变组织构成内容。

（2）要求：每件尺寸25 cm×25 cm。

3. 发散构成练习两张

要求：

（1）利用所学的中心发散和同心发散形式，各做一张发散构成作业，注意基本形的设计与发散点的位置。

（2）每件尺寸：25 cm×25 cm。

4. 综合构成练习

要求：

（1）根据所学的平面构成之形式法则，分别做统一与变化作业一张、对称与均衡作业一张、对比与调和作业一张、夸张与简化作业一张、黑白灰作业一张。

（2）每件尺寸：25 cm×25 cm。

5. 利用计算机和软件

从画面的构成、色彩等方面总体考虑,需要的情况下有效地使用特效和滤镜,做一套网页设计作品,主题可以自定义。

思 考 题

1. 学习平面构成的意义何在?
2. 如何运用各种平面构成的形式和手法进行充分的视觉艺术传达?
3. 通过平面构成的学习,想一想,我们该如何建立起自己的个性化构成表现风格,以满足日后的综合性专业设计需要。

第3章

色彩构成

我们生存的这个世界,是由形和色共同构成的,其中色彩对人类感官的刺激注定比形状更为强烈。例如,远方的交通标识,由于距离缘故,我们暂时还看不清它的详细内容究竟如何,但已经能够感知它是绿色、是红色,还是黄色了。心理学有关研究表明,人的视觉器官,在观察物体时,最初的20秒内色彩感觉占80%。而形体感觉占20%;两分钟后色彩感觉占60%,形体感觉占40%;5分钟后各占一半,并且这种状态将继续保持。这说明色彩是视觉艺术中最为直观和夺目的元素,在所有视觉要素中,它具有公认的第一性。

在设计中,色彩语言最容易传递情绪,达成与人的沟通和交流。能随心所欲地使用这门语言,便可达到事半功倍的奇妙视觉效果。事实上,一个视觉艺术设计工作者对色彩的理解,仅凭个人感觉是远远不够的,因此从科学的角度认识色彩、研究色彩并熟练地运用色彩,就显得至关重要起来。而色彩构成,正是通过认识色彩元素对比和进行各项针对性的训练,让我们熟知色彩的秉性和规律,学会主动地运用色彩各大要素自身千变万化的形态及彼此间的不同搭配,来为表达自己的情感、思想、理念等服务,并以此自由地实现我们具有专业品质的设计构想。

3.1 色彩学的基本原理

3.1.1 光与色

若要感知色彩,至少得具备三个条件:光、物体、视觉。其中,物体是视觉感知的对象,它吸收和反射光;而光,则是视觉感知的首要前提,没有光,就没有色彩——在伸手不见五指的空间里,无论多么闪亮的色彩,都无法展现它的自然魅力。所以,学色彩,首先要了解光本身。

1. 光的类型

光,以其呈现的方式,可分为:光源光、反射光和透射光。

光源是指自身能发光并照耀其他事物的物体。光源光又可分为自然光(主要指日光,图3-1)、人造光(如灯光、烛光、火光等,图3-2和图3-3)。其中,日光是我们在色彩学中研习的主要对象。

图3-1 日光(边绍伟摄影作品)　　图3-2 烛光(边绍伟摄影作品)　　图3-3 火光(边绍伟摄影作品)

当光源光遭遇物体后,就变成了间接呈现的反射光。由于光源光通常比较强烈,它总是照亮其他更为广泛的物体。同时,由于光源光直射双眼有损视力,一般会躲避直视它,所以反射光便成为进入我们眼睛的主要光线类型(图3-4)。

透射光,是光源光穿过透明或半透明物体时产生的一种比较柔和、朦胧的光线(图3-5和图3-6)。

光源光决定着对象进入我们视觉的色效果,反射光和透射光都依赖光源光存在。

图3-4 反射光（朱林摄影作品）　　　图3-5 透射光（朱林摄影作品）　　　图3-6 透射光（边绍伟摄影作品）

2. 光波

物理学中，光是一种电磁波。今天，我们分别把不同波长的电磁波称为X射线、紫外线、可见光、红外线、无线电波等。实际上，人类能识别的光只是宇宙光波中很有限的一小部分，其波长仅在380～780纳米之间，我们默认这一波长范畴为"光"，即肉眼能够感知的可见光。除此波长之外的，我们称之为不可见光。

3.1.2　色的外延

色包括两大类：有彩色和无彩色。无彩色包括黑色、白色，以及由黑白二色调和生成的各种层次的灰色。无彩色只有明度属性，即它的变化，只有明度对比产生的变化（图3-7）。

当物体表面吸收了所有色光，我们的视觉就将其感知为黑色；当物体表面反射了所有色光，视觉就告诉我们那是白色。同理，正灰色是物体表面吸收和反射的色光均等时我们视觉感知的结果。

有彩色是除无彩色之外的所有颜色，它通常被默认为色彩研究的主要对象。除了具备无彩色所依存的明度属性，有彩色还兼具色彩的另外两大属性：色相和纯度。这让有彩色的变化和对比更加丰富起来（图3-8）。

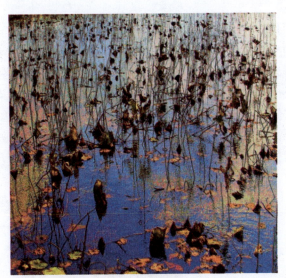

图3-7 无彩色（边绍伟摄影作品）　　　　　　图3-8 有彩色（边绍伟摄影作品）

对于有彩色来说，它依赖着无彩色，共同组成了一个完整的色彩体系，二者不可分割；至于无彩色本身，却并不依赖于有彩色而独立存在着。

3.1.3 物体与色

我们所感知的物体，其颜色取决于：光源、物体对光的反射和吸收能力、周围的环境色。

首先，物体的表面具有一种对光源色吸收或反射的选择性，我们看到的颜色实际上只是被物体反射回来的部分，称为物体色。其次，物体色随光源的颜色和强度而变化。另外，当环境色发生变化时，物体的相邻局部也会因受其影响而发生变化。

3.1.4 色的混合

两种或两种以上的颜色混合在一起时，会形成一种新的颜色，这个过程称为色的混合。色的混合主要有以下三种形式。

1. 加法混合

加法混合，即色光在混合之后，明度总是高于其中任一单独色光的现象（图3-9）。

2. 减法混合

颜料混合或彩色透明物叠加后，呈现出明度变低的现象，称为减法混合（图3-10）。

图3-9　色光三原色的加法混合　　　图3-10　颜料三原色的减法混合

3. 中性混合

中性混合是介于加法混合与减法混合之间的混合方法。中性混合后的色彩明度，相当于各色明度相加后的平均值。中性混合主要有两种类型：旋转混合和并置混合。

旋转混合是通过快速转动多色圆盘，将其中的各个单色混合成一种新色的动态方法，也是来自视觉生理反应的一种混合方式，如高速转动的多彩四叶风车。

并置混合又叫空间混合，它是把许多细碎的小色块或小色点并列放在一起，当视点与之保持足够的远端距离时，视觉自然产生的一种混合方法（图3-11）。与旋转混合相对，这是一种静态的混合方式。以修拉为代表的点彩画派，就是运用了这一色彩混合原理（图3-12）。

 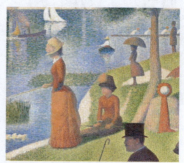

图3-11　色彩的并置混合　　　图3-12　修拉油画作品

3.2 色彩三要素

大自然中,色彩虽然变化无穷,丰富多彩,但依然有其规律可寻。色彩的规律,都涵盖在三大要素(也称色彩的三属性)之中,即色相、明度和纯度。

3.2.1 色相

色相就是色彩的本来相貌,是色彩间互相区别时最为鲜明的特质,是有彩色赖以存留的基础,也是色彩三要素中最容易理解的部分。我们把各种色相的名字分别称为:大红、柠檬黄、淡绿、湖蓝、青莲等(图3-13)。色彩的色相取决于波长,波长不同,色相就不同。在可见光中,波长越长的色光,越容易被人们感知。比如,所有颜色中,波长最短的是蓝紫色,波长最长的是红色,所以十字路口的停车指示灯、汽车的刹车尾灯等,包括其他具有警示作用的标识,都被设计成醒目的大红色。

在所有料色中,有三种色相永远无法以调和的方式获得,它们分别是品红、黄、蓝,这就是我们所定义的"三原色"(图3-10)。

每两个三原色调和生成的颜色称为"间色",根据原色加入的比例不同就可以产生多种间色,而运用均等的两个原色相混合,产生的间色有三种:橙色、绿色、紫色。

每种间色与另一种原色调和生成的颜色叫"复色",复色的范围非常广阔,呈现出的色彩也十分丰富和漂亮,它能使我们的表达更趋细腻和贴切,非常实用,所以也是最常用到的一类颜色。

当我们根据自己需要,把不同的原色、间色和复色进行不同种类和比例的调和时,就会得到无穷层次的不同色相(图3-14)。

图3-13 丰富多彩的色相(边绍伟作品)　　　　　　　　图3-14 花(闫平油画作品)

当我们将太阳光谱中的红、橙、黄、绿、蓝、紫及其互相间的一个过渡色对接成圆,就形成了十二色相环。二十四色相环、三十六色相环均以此法类推而形成(图3-15)。

通过色相环的制作练习,可以在调色的细微变化中体验到色彩自然而微妙的过渡性和演变性。做此练习时,我们相搭配的三原色可以选择为:大红、柠檬黄、普蓝;或大红、柠檬黄、湖蓝;或玫瑰红、柠檬黄、湖蓝等。第一组三原色调和而生成的色相环,调子比较沉着(图3-16),后两组调和生成的色相环,调子则比较鲜明和艳丽(图3-17)。

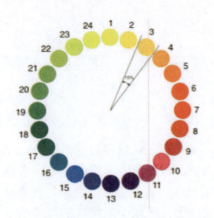

图3-15 24色相环及色相的15度角关系　　图3-16 大红、柠檬黄、普蓝调和的色环（朱丽婷）　　图3-17 大红、柠檬黄、湖蓝调和的色环

3.2.2 明度

明度是色彩构成的基础，它是指色彩的明暗程度（一个色彩加入白色越多明度就越高，加入黑色越多明度就越低。明度最高为白，最低为黑），是色彩最重要的属性，也是有彩色和无彩色唯一共有的属性，它不依赖于其余属性而独立存在。例如，黑白影像、素描、中国水墨画等，其黑白灰的明度关系已足够实现画面的完整性和达成独立造型的目的（图3-18）。因此，明度关系是否恰当，是衡量色彩搭配是否协调的最根本标准。它是色彩与生俱来的特性之一，只要有色彩，就一定有明度。

图3-18 夏至（朱林摄影作品）

一般地，色彩的明度具有如下两个方面的含义：首先，不同的色相具有不同的明度（图3-19），比如光谱中，黄色的明度最高，而紫色明度最低；其次，同一色相可以具有不同的明度，这意味着，明度高，就是往这一色相中加白，明度低，则是往这一色相中加黑（图3-20）。

图3-19 不同色相具有不同明度　　图3-20 同一色相具有不同明度（边绍伟）

3.2.3 纯度

纯度又称彩度，即色彩的饱和度，它表示色彩的混合程度或鲜明程度（图3-21、图3-22）。光色中的红、橙、黄、绿、蓝、紫等都是高纯度，颜料中的红色是纯度最高的色相。一个色彩只要不加入其他色彩，就是高纯度，只要加入了其他色彩且加得越多，纯度就越低。黑、白、灰是无彩色，其纯度等于零。同时，在未经调和的纯色中，不同色相的饱和度原本也不一致，如纯红就比纯紫色更加饱和。

纯度体现着各种色相的不同内在格调，它让色彩具有更加完整的个性和意趣。恰如其分地调配色彩纯度，可以增强我们的情感表达能力，令表现更加准确，让作品更富有内在魅力。此外，纯度还具有协调画面的视觉功能。

综上所述，色彩三要素具有相互依存、不可分割的紧密关系，欠缺其中任何一种要素都会影响到整体关联的表达效果：如果没有明度对比，色相和纯度都将毫无用武之地，无法展现其自身的精彩风貌，甚至被自然消解；如果离开色相，有彩色就丧失了生存的基础，哪里还有纯度可言？如果忽略纯度，色彩就没有了含蓄或张扬的分寸；而当明度适中时，色彩的纯度将达到最高值。

图3-21 较低纯度的画面（边绍伟）　　图3-22 较高纯度的画面（边绍伟）

3.3 色彩的对比

凡事都因对比而具有力量和力度，色彩也不例外。它要求在和谐的调子下，具有适合于主题情感的色彩对比度——或强，或弱。色彩的对比，实际就是色彩三要素间的同时对比（图3-23）。

图3-23 色彩对比（边绍伟）

3.3.1 色相对比

色彩的任一色相，按其彼此在色相环所占的距离位置，可分为以下几种对比类型。

1. 同类色对比

同类色是指色环中相距15度之间的颜色（图3-15）。它们之间，色相差异几乎不易分辨，关系主要趋于和谐和单纯，对比非常微弱，是色相中最弱的对比关系。为了使画面响亮，在同类色的对比中，应有意加强明度和纯度的对比。这类对比，调子一定是协调的，而且意境安宁，但使用不当，会显得软弱、晦涩和乏味（图3-24）。事实上，要做好同类色的对比练习，是颇有难度的。

图3-24 同类色对比vs互补色对比（赵浩宇）

2. 类似色对比

类似色是指色环中相距在30度附近范围的颜色。二十四色相环中，可以直观看到：相邻的两个色相正好处于30度夹角范围之内，这样的两个色相，区别依旧不大，它们基本并存在同一色相名之中，但冷暖倾向在肉眼看来已有一定分别（图3-25）。

图3-25 类似色对比vs对比色对比

这样的关系，在统一中出现了一定量对比，所以较同类色对比更活泼一些，但色相关系上仍然属于较弱的对比（图3-26）。因此，它具有和谐、温柔的特征，运用中仍然需要加强明度和纯度的对比力度（图3-25、图3-27），否则可能会显得模糊、单薄或暧昧（图3-28）。

图3-26 类似色对比vs 互补色对比（一）（高昱洁）　　图3-27 类似色对比vs互补色对比（二）（陈青青）

图3-28 类似色对比vs 互补色对比（三）（霍博）　　图3-29 类似色对比vs互补色对比（四）（张文慧）

但尽管如此，当我们学会了熟练、良好地运用色彩的各项对比指数时，依然可以通过类似色对比得到效果不错的画面（图3-25、图3-29、图3-32、图3-34）。

3. 邻近色对比

邻近色是指色环中任意相距在60°～70°夹角附近位置的颜色。随着间距的拉大，各色间有了更为明显的色相变化（含2～3种），对比关系因此而变得较为丰富和活泼（图3-30、图3-33、图3-37）。

邻近色对比属于色相的中对比，它既保持了同类色和类似色的统一性，又补足了它们过于柔弱的欠缺，是一种比较符合大众口味的对比手法。但若处理不好明度及纯度的分寸，依然会使画面显得软弱（图3-31）。

图3-30 邻近色对比vs互补色对比　　　　　　图3-31 邻近色对比vs对比色对比（王璞瑞）

4. 对比色对比

对比色是指色环中相距在120°附近位置的颜色。对比色对比属于色相中较强的对比方式（图3-25、图3-32）。

处于这一位置范畴的色相间，具有了更加鲜明的色相差异和对比关系，各色相间呈现的是对比大于和谐、激动大于平静、强烈大于柔和的色彩关系。正因为如此，对比色的对比中显现了一种冲突感和刺激感，其难度在于如何使画面达成适当的统一与和谐（图3-31、图3-33）。

图3-32 对比色对比vs类似色对比（何晓波）

图3-33 对比色对比vs邻近色对比（邹悦）

5. 互补色对比

互补色是指色环中相距180度的颜色。典型的互补色共有三对：红与绿、黄与紫、蓝与橙。互补色对比是色相中最为刺激和强烈的对比方式，其优点在于个性鲜明、热烈张扬、丰盛饱满、铿锵有力（图3-34）。

互补色包含的意味特点是天真（图3-35）、原始、直接。

图3-34 类似色对比vs互补色对比（陈利娟）

图3-35 对比色对比vs互补色对比（黄若悦）

需要注意的地方：容易缺乏协调，或过于喧闹、刺激，甚至混乱。要把互补色的对比关系处理妥当，做到既对比又统一，重点在于调整纯度的分寸，以及推敲各补色之间的面积大小（图3-36、图3-37）。

图3-36 类似色对比vs互补色对比

图3-37 互补色对比vs邻近色对比（林志珺）

上述任何程度的色相对比关系，都没有绝对的好坏之分，只有使用是否恰当的相对感受可言。是否得当地运用了色相的某种对比效果，这取决于表现的主题和情感，只要是恰如其分的，就是良好的、有效的运用方式。

3.3.2 明度对比

物体表面反射同一或不同波长的色光时,其光量不同,就产生了各种颜色的明暗差异。

在色彩三要素部分,已经提到明度在色彩三大属性中具有不可忽视的重要地位。明度对比,就是色彩间由于明暗程度不同而产生的对比和差异。在视觉感受中,明度差比任何其他方式的对比都更强烈、更醒目(图3-38)。在色彩构成中,明度对比是我们要反复强调和着重研究的对象,同时也是色彩构成中的学习难点。

图3-38 明度对比(边绍伟摄影作品)

1. 明度对比的等级划分

首先,按明度值把明度色调分为三个大调:高调、中调、低调,以便将各级的明度对比进行合理的概括性组合。然后,再把明度对比的强弱分为三个层面:长调、中调、短调,这样就形成了明度对比中的九个经典调式:高长调、高中调、高短调、中长调、中中调、中短调、低长调、低中调、低短调。上述明度九大调的研究,适宜于有彩色系和无彩色系的应用。下面分别描述每个调式的界定和各自的个性特征。

如果色彩从黑暗到最亮,按其光量划分为九个等级,那么1~3可以称为低调(图3-39),4~6可以称为中调(图3-40),7~9则可称为高调(图3-41)。低调的感觉比较暗淡、稳重和消沉,而高调的感觉则比较明快、欢愉和积极。

图3-39 低调(边绍伟摄影作品)　　图3-40 中调(边绍伟摄影作品)　　图3-41 高调(边绍伟摄影作品)

依照明度对比力度的强弱,若将所有对比段落划分为9段,那么每三个相邻段的对比关系可称为短调,每六个相邻段的对比关系可称为中调,六个以上乃至全段完整的对比关系可称为长调。短调的对比最弱,它使色调柔软、平和;长调的对比最强,它使色调跳跃、突出。

2. 明度色调的调式

(1)高长调

整体调子十分明亮,画面中,色块反差很大,对比强烈,形象的清晰度高,有积极、活泼、刺激、明快的感觉(图3-42~图3-43),适用于与青少年男子相关的事物表达。

（2）高中调

以高调为基准的中强度对比，纯度相对较高，效果明亮、愉快，给人以舒适感（图3-44～图3-45）。

图3-42 明快有力的高长调（一）　图3-43 明快有力的高长调（二）　图3-44 明亮适度的高中调（一）　图3-45 明亮适度的高中调（二）

（3）高短调

高调中的弱对比，形象分辨力差，优雅、柔和、软弱，设计中常用于表现与女性相关的主题（图3-46～图3-47）。

（4）中长调

光量以中调为主，采用高调色与低调色进行强度对比，此调稳健、坚实，适于表现成年男性（图3-48～图3-49）。

图3-46 温文柔弱的高短调（一）　图3-47 温文柔弱的高短调（二）　图3-48 沉稳肯定的中长调（一）　图3-49 沉稳肯定的中长调（二）

（5）中中调

属于不强不弱的中调对比，效果比较中庸，有丰富、饱满的感觉，也有缺乏个性的倾向（图3-50～图3-51）。

（6）中短调

中调的弱对比效果，这种画面如薄暮，朦胧、含蓄、模糊、犹豫，同时清晰度较差（图3-52～图3-53）。

图3-50 雅俗共赏的中中调（一）　图3-51 雅俗共赏的中中调（二）　图3-52 稳重含蓄的中短调（一）　图3-53 稳重含蓄的中短调（二）

(7)低长调

低调的强对比效果,显得深沉、强烈、压抑、悲壮(图3-54)。

(8)低中调

这种关系显得朴素、厚重、有力度,设计中常用于表现人物憨厚、踏实、有力的个性特征(图3-55)。

(9)低短调

低调的弱对比效果,阴暗、低沉、厚实、苦痛、有份量,画面常常呈现出忧郁、迟钝、木纳的表达效果,使人有种透不过气来的感觉,实际表达中不常用到(图3-56)。

图3-54 强烈深沉的低长调　　　　　图3-55 厚实有力的低中调　　　　　图3-56 苦闷质朴的低短调

除此之外,还有一种调式需要在此补充提到——最长调,这是一种1:9的黑白极端对比,即黑白各占一半,它显现的效果强烈、锐利、简洁、醒目,适合远距离设计。这种调式理解起来比较容易,但用的时候则需十分谨慎,若处理不当,容易显得生硬、空洞、眩目。它在现实设计中运用甚少,在此不作更多细述。

上述调式的定义关系只是相对而言,并没有绝对的界限,而且每种调式均无褒贬之分,主要看运用是否妥当和准确。

最后,让我们感受一下明度九大调的整体直观效果(图3-57~图3-58)。

图3-57 明度九大调演示(一)(魏楠)　　　　　图3-58 明度九大调演示(二)

3.3.3 纯度对比

纯度对比的功能主要在于操控和管理情绪情感的表达，并通过对纯度调式的调配，来实现画面最终的和谐与美感，以及表现的准确度（图3-59～图3-60）。

图3-59 色彩纯度不同呈现的情感就不同（陈潇晓）　　　　图3-60 中彩度与极低彩度的情感差异（魏楠）

纯度对比主要概括为以下三种基调。

（1）高彩度基调

给人以丰富、多彩（图3-61）、原始（图3-62）、平面（图3-63）的感受，使人联想到节日气氛，它的效果艳丽、欢乐、突进并热烈。

图3-61 丰富的高彩vs质朴的低彩（王璞瑞）　　　　图3-62 率直的高彩vs内敛的低彩

图3-63 平面的高彩vs厚实的低彩（郭晓玉）

（2）中彩度基调

介于高彩度和低彩度基调之间，掌握了两端，中段就比较容易理解了（图3-64）。中彩度调子主要让人感觉轻松（图3-65）、丰满、可信赖（图3-66）。

图3-64 舒适的中彩vs温和的低彩

图3-65 轻松的中彩vs沉重的低彩（雷涵岚）

图3-66 可信赖的中彩和低彩

（3）低彩度基调

明亮的低彩调显得典雅、安宁、柔和，容易让人联想到文雅、娴静的性格，以及理智、内秀的意蕴；灰暗的低彩显得质朴、沉重、内敛和阴霾（图3-67）。

图3-67 明媚的高彩vs阴霾的低彩

由此，高彩度坚定而明快，低彩度暧昧而朦胧；高彩度有具体的真切感、确认感，低彩度则具有超脱感和距离感……色彩具有的心理效应，因为这诸多对比各异的结果，而呈现出无穷丰富的变幻层面，这就是色彩对比带给我们的奇妙之处。我们需要学习的，是如何能让这样的对比关系为我所用。

3.3.4 色性的对比

色性，是指色彩的冷暖倾向（图3-68）。色性的调子对比，即冷调与暖调的对比（图3-69、图3-70）。

图3-68 色彩的冷暖（边绍伟摄影作品）　　　　　图3-69 暖调vs冷调（一）

冷调易于让人产生安宁、冷静、理智、消极、内向、文弱、含蓄、低调、退让、谦和、寒凉、忧郁、惆怅、悲情、距离等类别的体会和感受。

图3-70 暖调vs冷调（二）　　　　　图3-71 愉快的暖调vs平静的冷调（高昱洁）

反之，暖调给人留下的印象则倾向于：喧闹、冲动、热辣、激情、活泼、积极、外露、张扬、强大、激进、突出、温暖、开朗、愉悦、喜庆、甜美、向往、亲和、急躁、感召等（图3-71、图3-72）。

冷暖调的含义并不绝对，有时也会有些感受上的交错，这需要通过实例来体现。

此外，在运用上，冷暖调也应有分寸上的强弱调控，这种处理首先取决于需要表现的主题情感，当付诸表现时，则由画面中色块的色相和纯度来决定。

图3-72 开朗的暖调vs理性的冷调（雷涵岚）　　　　　图3-73 主观把握冷暖的强弱分寸（朱雨婷）

随着表达对象的不断变化，我们经营的作品，其调子也应当发生相应的冷暖转换。一般来说，冷调中应当有适当的冷色块（图3-73、图3-74），而暖调中也当有妥当的冷色块（图3-73、图3-75），这样的画面，才是既有统一又有对比、既有和谐又有张力的画面。当然，色性与调子相对的色块，一定不能影响或干扰整个调子的味道和倾向。所以，对立色块的占位，特别是面积，包括色相和纯度的分寸，都需要特别考究才行。在所有的色彩对比中，色性对比是最容易理解和掌握的内容之一。

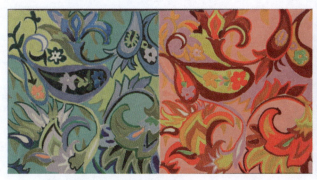
图3-74 冷暖色块的互相渗透（一）（陈潇晓）

图3-75 冷暖色块的互相渗透（二）（柏卓）

3.4 色彩与心理

色彩虽然并不具备通常意义上的"生命"，但每种颜色的色相都有着各自天赋的性格特征。

3.4.1 色彩的意味

（1）红色

刺激性强，感觉开朗、外向、活跃、华丽、热情，令人直接联想到血液及火焰（图3-76）。与它相关的表达，总与温暖、激动、热辣、盛大、愤怒等情绪相联。在中国民间艺术中，红色还象征着吉祥如意、喜庆与祥和，如春联、灯笼等。

（2）粉红

象征着关爱、温情、柔顺、女性和善意。

（3）黄色

由于其明度、彩度都比较高，所以给人以明亮、娇美、柔软的感觉，它比红色更加轻松、明快和自在，因此也象征着愉快、乐观。明亮时，它显得天真、轻快；亮而稍带冷味时，又象征着新生和希望；增加纯度且偏暖时，它显得高贵、华美、浓重，象征着皇族权贵；而偏冷且明度降低时，它又跟病弱、衰败、凋零等意义关联。

（4）橙色

让人联想到灿烂的阳光，还有健康、甜蜜、快乐、满足、活力、温暖等感觉，同时橙色还是一种令人充满食欲想象的颜色（图3-77）。

（5）蓝色

冷色的极端，具有男性特征。看到蓝色，我们会自然联想到天空、海洋。冷静、沉着、理智、细密、距离、清澈、容忍、宽广、忠诚、和平等是其特征（图3-78）。

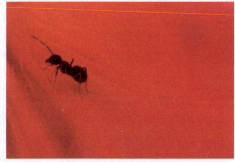
图3-76 热烈外向的红
（朱林摄影作品）

图3-77 温馨甘美的橙
（朱林摄影作品）

图3-78 冷静包容的蓝
（边绍伟摄影作品）

（6）绿色

生命的象征（图3-79）。青春、活力、恬淡、清凉、新鲜、舒适、和谐、田园、镇静等是其特征。偏黄时，有酸涩感；明度和纯度同时减弱到中低段时，与重色相配会产生稳定、浑厚、成熟及高雅感；有时，还会产生郁闷、苦涩、低沉、冷漠、消极等感觉。

（7）紫色

明度和彩度都较低，具有优美、高雅、古典的特别气质和雍容华贵的成熟韵味（图3-80）。与黑色、金色相配，会产生神秘的感觉，这时需要提高它的明度，让它带点暖昧。冷紫与其他冷色或黑色搭配时，往往会产生低沉、阴气、郁闷、烦恼、神秘的感觉。当提高紫色明度时，可以产生妩媚、浪漫、优雅的感觉；当明度降低时，紫色极易失去其彩度。

图3-79 充满生命力的绿（朱林摄影作品）

图3-80 雍容华贵的紫（边绍伟摄影作品）

（8）白色

象征神圣、和平、浪漫、纯洁、严寒、孤立、无助、宽广、丧失生命等。

（9）金色

象征着智慧、富足、权力、华丽、理想等。

可见，色彩的基本心理效应并不是单向的，同一色相中，甚至有两种相对或相反的心理暗示意味，而不同色相中也许又有相似的情绪感受。因此，只有在一定的色彩关联环境中，才会显现出某种色彩当时的真正含义，产生确定的心理效应。

3.4.2 色彩的通感

通感，是视觉、听觉、味觉、触觉等纯感性的知觉在某种特定的情态中，互相联通共感的现象，属于人类的高级心理体验范畴。当这些感觉融会贯通后，以色彩的专门语言运用到我们相关的设计作品中，就会更有影响力、感染力和亲和力。

1. 色觉与味觉

色觉与味觉的联系，是依据我们品尝食物后的经验，对它们味道与颜色下意识对应关联并归类而形成的。味觉与色彩的关系，在设计中常常会用到。

一般来说，明度、纯度适中的黄绿色因被联想为不成熟的水果而带有酸、涩、微苦感（图3-81、图3-82、图3-84、图3-85）；明黄色让我们想到蛋糕一类的食物，所以具有香甜感；橙色跟香橙有关，有酸甜感（图3-83）；红色与辣椒相关，有辛辣感（图3-84、图3-85）；粉色系与糖果的联想相关（图3-86），有甜蜜感；蓝色与海水或化学制剂相关，有苦咸感；紫色跟葡萄等水果相关，有甘甜感；黑褐色与中药、咖啡、浓茶相关，有苦感（图3-83、图3-86）；白色跟牛奶、豆浆等相关，有香浓感等（图3-83）。

图3-81 甜vs酸（一）

图3-82 甜vs酸（二）（刘玥萱）

图3-83 甜vs苦（一）

图3-84 酸vs辣（王璞瑞）

图3-85 辣vs酸

图3-86 甜vs苦（二）

2. 色觉与听觉

色觉与听觉的关联虽然更加抽象，但它们之间却有着千丝万缕的感受联系。历史上，物理学家、心理学家、绘画大师们都曾研究过色彩与韵律之间的相通关系，有数据支撑，也有实践中的经验之谈。总的来说，明度和纯度高的色彩，类似于音乐中的高音；反之，明度和纯度低的色彩，则与低沉浑厚的音符相类似（图3-87）。

当用心听完一段音乐或歌曲，一定会产生一种心绪，也能产生连带的色彩、色调方面的联想和感觉。作为一种色构练习，作为一种有趣的色彩游戏，现在不妨小试牛刀，看看在通感方面的色彩应用能力（图3-88）。

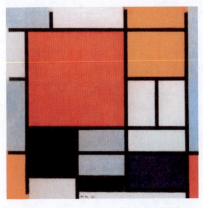
图3-87 蒙德里安如交响乐般肃穆的作品

图3-88 歌曲《吉祥三宝》的色构通感练习

3. 色觉与其他感觉

色觉除了与味觉和听觉存在通感的特性外，它与人类的其他知觉同样存在着通感的心理效应。例如，"色彩+肌理"与触觉的关联，色彩与情绪的关联（图3-89），色彩与生命状态的关联（图3-90），色彩与天气的关联（图3-91），色彩与四季的关联（图3-92～图3-96），色彩与个性品格的关联等。实际上，外延继续扩大——万事万物之间都存在着毋庸置疑的相关性。

图3-89 轻松vs紧张（朱雨婷）

图3-90 绽放vs枯萎（陈青青）

图3-91 晴朗vs阴霾（郭晓玉）

图3-92 生机蓬勃的春vs枯黄萧瑟的秋（陈利娟）

图3-93 充满希望的春vs火热欢腾的夏（魏楠）

图3-94 寒凉枯索的冬vs花草茂盛的春

图3-95 萌芽的初春vs丰收的晚秋（张文文）

图3-96 意趣寒槁的隆冬（王靖靖）

3.5 色彩构成的应用

3.5.1 色采集

前面虽然讲了很多道理，举了很多实例，做了很多作业，但到目前为止，我们还没有成为一名真正意义上的色彩设计师。"色采集"，作为色彩理论与应用之间一个很好的过渡媒介和手段而成立和存在着。

1. 色采集的目的

色采集，既是对现有优秀色彩作品的理解、借鉴和学习，又是一种来自作者本身的再创造作品。它的含义是：对现成品的色彩元素进行分拆、分解乃至重新构造与组合，最终形成一件新的色彩构成作品，它既包含原来作品的内在精神，又呈现出重构者的个性化理解和吸收成果（图3-97）。

图3-97 通过色采集后生成的再创造作品（王靖靖）

色采集作为一种非常有效的色彩吸纳方法，其作用在于开阔自身的审美视野，提高色彩的鉴赏品位，激发个人的色彩创想灵感（在此，采集源实际上已成为灵感源），积累色彩搭配的丰富经验（包括色彩三要素蕴含在其中的关系），为实现最终的设计目标打下良好的基础（图3-98）。色采集，就其方法而言，是为了参考和借鉴高品质的色彩配比手法，学习和谐色调的自由搭建规律，让我们增加一种可以随时随地进行学习的方式和手段（图3-99）。

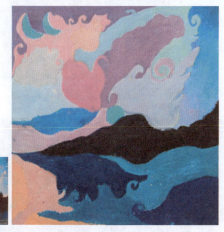

图3-98 色采集是一种色彩学习方法（杜兴平）　　　图3-99 色采集是一种便捷的学习手段（黎洋君）

2. 色采集的方法

色采集一定不是简单的临摹或再现，也不是自己凭空想当然的创作，它是一种基于被采集对象从内涵到表象元素的再创造。所以，色采集作品应当既有崭新的画面面貌，又有现实的图像依据（图3-100）。

图3-100 色采集是有所依据的再创作品（陈青青）

纵观整个过程，色采集的实施步骤如下：选取对象→感受对象（感性）→分析对象（理性）→解构对象→消化对象→提炼对象→重组画面。

具体办法如下：首先，并非所有的、任意的对象都可以成为采集源。关于采集源的挑选，原则在于：选取自己深感有趣、有一定彩度、色彩关系得当、色调鲜明、有感染力、具有色采集价值的优质色彩学习对象为色采集源（图3-101、图3-102）。其次，从形上提取采集源最具本质精神（包括其主题性、特征性、象征性）的主要符号，以保持新画面在内涵意义上与来源的一致性（图3-103）。然后，准确抽提采集源色块面积、比例、占位等色彩元素，以确保新画面与原有物在色调和主题精神上的统一性（图3-104）。此外，在色采集作品中，还需反映和展现采集者自身的主观感受及意识，并有所创新，以此来完成采集、再创造的全过程。

图3-101 具有色彩采集价值的采集源　　图3-102 根据采集源生成的色采集作品（周小丽）

图3-103 色采集由"形"的重要符号开始　　图3-104 准确提取采集源的相应色块

色采集的方式主要有以下三种。

（1）移植式

一般适用于基础阶段的学习。在对象十分理想的前提下，将其形式、符号、色调、色彩关系和心理指向特点等直接"移花接木"到自己的画面中（图3-101～图3-105）。

图3-105 移植式色采集作品（何晓波）

（2）重构式

多用于直接面对风景与静物的色采集中，与移植式相比，这种方式需要更强的归纳、概括与取舍能力（图3-106、图3-107）。

图3-106（a） 重构式色采集源（一）　　　图3-106（b） 重构式风景色采集作品（一）（王璞瑞）

图3-107（a） 重构式色采集源（二）　　　图3-107（b） 重构式风景色采集作品（二）（岳子渝）

（3）记忆式

记忆式是一种更高级别的色彩学习方式，它以随时随地的优质对象为采集源，也许仅仅是闪现一刻的色彩，如霓虹、服装、影片等（图3-108）。这种方式，要求采集者具备更高的敏感性、辨别力、判断力、理解力、取舍力、记忆力、默写能力和创造能力。

图3-108 电影《无极》开场：山谷激战场景色采集）

3. 色采集的对象

色采集的对象十分广泛，可以说凡是能够启示或诱发我们向其学习，并产生一定艺术灵感的色彩对象，都可以纳入采集范畴。

（1）传统艺术品

传统艺术品包括原始彩陶、青铜器具、瓷器（图3-99）、漆器、陶俑、彩绘（图3-109）等。

图3-109 传统彩绘色采集作品

（2）民间艺术品

民间艺术品包括戏曲形象（图3-100、图3-110、图3-111）、脸谱（图3-112、图3-113）、场景、道具、刺绣（图3-114、图3-115）、泥偶（图3-116）、木偶、布偶（图3-117）、面花、皮影、剪纸（图3-105、图3-118）、风筝（图3-103、图3-119）、织锦织绣、民窑陶器等。

图3-110（a） 民间戏曲形象色采集源（一）　　图3-110（b） 民间戏曲形象色采集作品（一）

图3-111（a） 民间戏曲形象色采集源（二）　　图3-111（b） 民间戏曲形象色采集作品（二）（杨晋楠）

图3-112 民间脸谱色采集作品（一）（苏秀萍）　　图3-113 民间脸谱色采集作品（二）

图3-114（a） 民间刺绣色采集源（一）　　图3-114（b） 民间刺绣色采集作品（一）（陈利娟）

图3-115（a） 民间刺绣色采集源（二）　　　　图3-115（b） 民间刺绣色采集作品（二）（郭晓玉）

图3-116 民间泥偶色采集作品（雷涵岚）　　　图3-117 民间刺绣色采集作品

图3-118（a） 民间剪纸色采集源　　　　图3-118（b） 民间剪纸色采集作品

图3-119 民间风筝色采集作品

（3）自然色彩

自然色彩主要指自然风景、人文风景，以及植物的花叶、动物（禽兽鱼虫）的皮毛、羽毛、鳞片等色彩（图3-120）。

图3-120 自然色：昆虫体表色采集作品

（4）日常用品

日常用品主要指工业产品，包括服装、地毯、印花布（图3-121）和其他外延更广的生活用品、用具等。

图3-121（a） 日用品：印花布色采集源　　图3-121（b） 日用品：印花布色采集作品（高昱洁）

（5）文化艺术作品

文化艺术作品包括影视、戏剧、摄影、图片、绘画等。

影视作品的色采集属于记忆式色采集，其难度明显大于其他类别的采集方式，需要采集者对色彩具有更强的吸收能力、感受能力、分辨能力、取舍能力、记忆能力和把握能力。我们凭借自己的感受、理解和记忆，对影片中某个印象非常深刻的场景或镜头施以色采集，也可根据整部片子留下的色彩、色调印象和主题形象作一个概括性的色采集（图3-122），还可对与其中一部分情节、情感相关的画面进行色采集（图3-123）。

图3-122 电影《无极》整体印象色采集作品（王靖靖）　　图3-123 电影《无极》关键台词及其相关画面色采集

① 动画片的色采集（图3-124～图3-129）。动画片是自身就已经将人物、道具和场景都图案化了的艺术作品，影片各色块及其之间的关系是明确的、完整的，形与色都较容易入手提取。但是，要注意诉求不可太多，传达的情绪要尽量单纯，需主次分明，否则容易杂乱，弄巧成拙。

图3-124 动画片《哪吒闹海》色采集作品（一）

图3-125 动画片《哪吒闹海》色采集作品（二）

图3-126 动画片《哪吒闹海》色采集作品（三）

图3-127 动画片《哪吒闹海》色采集作品（四）

图3-128 动画片《三个和尚》色采集作品（一）

图3-129 动画片《三个和尚》色采集作品（二）

② 故事片的色采集。故事片情节更为错综复杂，由于所有画面都没有经过人为的图案化处理，呈现出的自然性灰色就更多，颜色层次更加繁杂，所以对故事片的采集难度会更大一些，需要学生具有更强的过滤、提取、记忆、归纳及表述能力（图3-108、图3-122、图3-123）。

3.5.2 色彩的主观表达

既然学习是为最终的应用服务,那么当色彩构成的基础知识过完一遍之后,不妨尝试进入下一个非常有趣的色彩综合训练环节——以色构的形式传达一个拟定的主题,目的在于锻炼并提高自身的色彩联想力、创造力、表现力,要求形、色都尽量生动,并与主题相吻合。

实际上,这样的综合练习是具有一定难度的,它要求学习者已经理解和掌握前面所有关于色彩构成章节的知识要点,并具备一定的色构修养,以及比较通畅、全面的表达能力,以便能够灵活自如地利用以上素质为自己的主观表达服务。

这样的练习主题,可命定为同学、家人、朋友、老师、自己等日常生活中熟悉的人物肖像,也可命定为某个城市或著名景致的综合性印象表达。如图3-130~图3-138,是部分学习者以《我》为主题所做的习作实例,可作为学习时的参考和借鉴。

文字自述:性格柔和,内心阳光,痴迷音乐,希望未来能展翅高飞……(女生)

图3-130 色构综合练习:《我》一(学生习作)

文字自述:稳重、开朗、较低调,有理性,内心比较丰富。(男生)

图3-131 色构综合练习:《我》二(王璞瑞)

文字自述：双子座的我，形象比较可爱，追求时尚、个性和自由，看待事物比较客观、冷静，有点小才气，对世界充满好奇，不放过任何好玩的事儿。内心有时会冲突，头脑不时会冒出些奇特的想法，也会有点小迷惘。（女生）

图3-132 色构综合练习：《我》三（赵浩宇）

图3-133 色构综合练习：《我》四（高昱洁）

文字自述：双重性格，比较成熟，喜欢新鲜事物，好奇心较强，情绪化。（女生）

文字自述：善良中有一丝忧郁，纯真、迷茫、彷徨、直率、优柔，还有一点点不多的小浪漫。（男生）

图3-134 色构综合练习：《我》五（林志珺）

文字自述：沉稳、童真、风趣的男生。

图3-135 色构综合练习：《我》六（黄杰）

文字自述：阳光、稳重、爱运动，爱穿T恤、板鞋的大男孩。

图3-136 色构综合练习：《我》七（学生习作）

文字自述：外向、矛盾、冲突迷茫、禁锢。（女生）

图3-137 色构综合练习：《我》八（学生习作）

文字自述：性格活泼、开朗、热辣，爱吃甜甜圈的圈圈妹。

图3-138 色构综合练习：《我》九（雷涵岚）

3.5.3 色彩构成与实际运用

色彩构成是一门学习色彩基本原理和色彩搭配方法的色彩基础学科，所以它不是人们误解的那样，认为只有美术设计专业才有必要开设色彩构成的课程。实际上，三大构成中，色彩构成的直接应用范围是最为广阔的，无论什么门类，只要与视觉艺术相关，只要涉及色彩搭配技巧，就一定会处处显现着色彩构成的各项原则和方法。下面介绍几种常见的色构应用范畴。

1. 色构与摄影

自从照相机被发明，摄影就成为了一种重要的视觉艺术表现形式。随着时代的变迁和发展，照片的记录功能已经无可否认地逐渐转弱，特别是当有色图像进入摄影领域，摄影作品的思想及审美表现功能就日益凸显出来，而色彩及其构成法则也就自然成为这种图像表达语言的必需要件。

摄影作品《新蕊》（图3-139），选用了色相中最弱的对比方式——同类色对比，以及能够充分显示色彩最高纯度的中中调，既突出了鲜花的纯净娇艳，又有柔美的关系对抗，令整体画面浓重、亲和并丰满。《微世界》（图3-140）则使用了典型的低长调，用大面积的低明度、低纯度色块，反衬了前景明亮、饱和的绿叶和水滴，色相依旧属于同类色对比，其画面调子统一，柔和响亮，深沉有趣，同时有细节、有刻画，主次分明。

图3-139 《新蕊》（朱林摄影作品）

图3-140 《微世界》（朱林摄影作品）

西昌的邛海是一个美丽而宁静的湖泊，邛海的秋，更是丰盛多彩的景象，《秋至邛海》（图3-141）以降低纯度的方式，让作品整篇都充满了一种写意山水的墨趣韵味和绘画气质，并以远景的高明度、低彩度营造了"雾锁秋湖"的含蓄气氛。

初春的油菜花是许多摄影者喜爱表现的对象，《菜花黄了》（图3-142）让明艳的油菜花占到一个绝对的统治性面积，同时以其余小面积的低纯度、低明度色块，烘托出了这一大片美丽花地，画面意图明确，色彩和形象都很饱满，构成了良好的视觉传达效果。

图3-141 《秋至邛海》（边绍伟摄影作品）　　图3-142 《菜花黄了》（朱林摄影作品）

2. 色构与绘画

一件完整的绘画艺术作品，无论它是西画（油画、版画、丙稀画、水彩画、水粉画等），还是中国画，是有彩色调的作品，还是无彩色调的作品，实际上，它都首先必须是优秀的色彩构成作品，否则它就会丧失其色彩关系的根本性，并因此而显得不完整，从视觉鉴赏的角度看，就会欠缺作品成立的必要条件。

《甜蜜旅行》（图3-143）是一件水印版画作品，作者采用了间于中调和短调的明度弱对比，加强了梦幻感和抒情性。同时，运用红与绿、紫与黄两组互补色的色相强对比来增强画面的彩度感、丰富感，既不破坏弱对比的朦胧基调，同时又大大降低了所有色块的纯度，以此达到一个既以暖调为统治，保持温馨、美好的心理效应，又有强烈的色相对比，不显单调的画面结果。

同是一位作者的作品，同为淡雅、柔美的画面，在色彩关系的处理上，《梦旅人》（图3-144）的手法却有所不同，在采取红与绿的强色相对比及中彩度基调对比时，基本完全选用了短调的明度表达方式，让画面呈现的感觉虽然留有丰富多彩的印象，但却更加缥缈，想象空间再度增大，这种超越现实的视觉感受，将观者的注意力有效引向了"梦"的主题。

图3-143 《甜蜜旅行》（蔡丽辉水印版画作品）　　图3-144 《梦旅人》（蔡丽辉水印版画作品）

《风雨欲来若尔盖》（图3-145）以其高纯度的前景反映了夏日草原的葱翠与清新，同时又以其极低纯度和较低明度的天空，预示了暴雨即将来临；色相上主要采取了类似色、邻近色的较弱对比，给人的心理感受，既有冲突、对抗，又留有柔软的视觉和情感余地。

图3-145 《风雨欲来若尔盖》（马蜻丙烯作品）

3. 色构与平面设计

通常而言的平面设计，包括了平面广告、商品包装、书籍装帧、标志、展示、网页等设计类别。其中，色彩、文字、图形（含插图）、版式是进行上述设计必须掌握的基本要件。平面设计主要适用于商业推广，即让消费者在发现相关的商品设计时能产生浓厚兴趣，愿意留步观看，当心理受到视觉冲击后会自然产生购买的欲望，并容易牢记此物的视觉性特征，以便反复被与它相关的系列形色符号所刺激，从而产生再购买的冲动。这样的过程，一定跟形和色紧密相关，而形状和形式的含义与暗示，都需要依靠色彩来承载并强化。同时，也正因为色彩是一门最直观的视觉传达语言，所以有了色彩元素的辅助，设计才更加容易增进商家与消费者之间的情感联络。而色彩构成，是帮助所有平面分类设计的诉求走向准确化视觉感受，走向美观化，并有效锁定消费目标群体的基本配色原理。

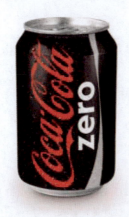 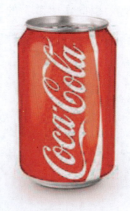

图3-146 标识效果强烈的可口可乐包装

与美术作品不同的是，平面设计的色彩是有其专业特点和要求的。虽然有些雅致、高贵、婉约、温柔、内敛的色调非常漂亮，但却并不一定适用于诸如包装、广告等类别的平面设计。因为设计包装的目的是为了

彰显商品，使其易于从众多的同类产品中跳出，引人注目并购买，所以其色彩一定要"抢眼"，一定要具备醒目的强大识别功能（图3-146）。广告类设计同理，比如户外广告、海报等：户外广告必须从自然界、城市这样的灰调环境和背景中脱颖而出；海报招贴等也是用形、色概括主题特征，以引人前去参加活动或进行消费的广告设计系统，对于这类平面设计作品，都要求其色彩醒目、简洁、有趣（图3-147、图3-148）。

图3-147 电影海报　　　　　　　图3-148 招贴广告

此外，研究还表明，设计诉求不同，运用的色系也应随之不同。例如，红色、橙色、黄色是最能吸引注意力的颜色，在设计中运用广泛；粉红专门适用于婴儿、女童和年青女子；有一定灰度的紫色多用于高端消费群体；蓝色暗示了洁净、安宁、条理，多用于男性洗护用品及用具；绿色清新自然，常用于环保类商品；黑、白、灰属于百搭的无彩色系；金色预示着做工精良；褐色及低纯、低明度色系多用于对老人用品的阐释等。

对于书籍装帧来说，除了要求设计新颖、醒目、美观、有趣外，还要求设计者对该书的内容和背景有一个比较深入和全面的理解，然后通过贴切的形式和准确的色系搭配，来概括并呈现全书的中心主旨，展现鲜明的时代特色，以正确引导消费者的相应需求。这样的原则，也包括了杂志的装帧设计（图3-149）。另外，平面印刷中的油彩是有其专门特质特性的，它的调色方式将直接影响到印刷物的色彩效果，这样的因素也应当考虑在内。

图3-149 时尚、风情的杂志封面设计

平面设计分支广泛,色彩构成与平面其他设计类别的关系,其原理可以举一反三,就不在此一一详述。

4. 色构与其他设计

既然这个世界由色彩组成,既然我们的生活根本就离不开色彩,色彩也就无孔不入地渗透到了视觉艺术领域的每一个角落:产品设计、室内设计、景观设计、园林设计、动漫设计、服装设计、舞美设计、妆容设计、插花艺术等。由于艺术原理都是相通的,我们在此仅就产品设计、室内设计、景观设计作一个简要介绍。

如今的产品设计,早已不再将重点单纯、倾斜地放置在使用功能上,随着人们对精神享乐层面的关注,美观、个性和气派等方面已逐渐成为消费者在购买商品时的一个重要选择理由。因此,对于现代的商品来说,它的形色设计和搭配,要求将越来越高。例如,由于黑色、白色、灰色显得简洁、大方、整体、当代、有品质,可用到瓷器(图3-150)、体育用品(图3-151)、高科技(图3-152)等产品的设计中。

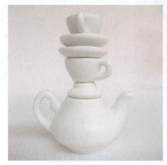

图3-150 充满天真和幸福感的白色茶具　　图3-151 不再单一考虑使用功能的当代产品设计　　图3-152 概念车的色泽搭配和色块构成

所谓室内设计,主要分为公共空间和家居两大设计板块。通常,决定室内色调的因素有三。一是物体色的色块关系,主要体现在天花板、地板和墙面三大空间层次中,其配色原理并非一成不变,而是根据各空间的功能、使用者的实际需求、审美眼光、兴趣偏好、生活习性、消费理念等因素决定的。通常原则是:立面和平面的色块应有层次上的适当对比,这种对比的强弱可根据设计者的偏好和空间所有者的爱好来共同决定(图3-153)。二是灯光是统一色调的重要角色,冷光主要用在需要安静、清洁的环境中,如医院、书房等(图3-154);暖光一般用于厨房、饭厅、餐厅、娱乐场所等空间(图3-155),总之,不同功用的空间,可运用不同色调的相宜灯光来加以强调。三是软装饰点缀,这在家居设计中是非常重要的部分,它可以决定整个空间的色调风格,也可以反映主人的审美意趣。

图3-156中布料的互补色运用使该空间表现出浓重的民族风情,大量的暖色块更使家居气氛趋向于温暖、愉悦。

图3-153 地面、墙面、天花板的层次变化　　图3-154 书房宜用冷光冷调

图3-155 厨房、饭厅宜用暖光橙调　　　　　　图3-156 家居中的软装饰点缀

景观设计中，主要考虑大色块的形状和色彩搭配，既要和谐，又要有所变化（图3-157、图3-158）。

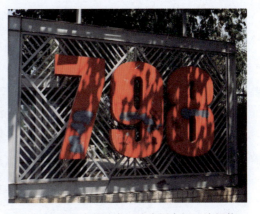

图3-157 景观设计中的几个大色块　　　　　　图3-158 景观中的纯度对比应用实例（边绍伟）

3.6 色彩构成实训练习

1. 用三原色（大红、柠檬黄、湖蓝）制作一个24色相环，并理解色彩的调和方法及规律

要求：过渡是渐变的、自然的、涂色均匀的。

2. 色相对比练习

要求：
（1）在同类色、类似色、邻近色、对比色、互补色中任选两组，各做一幅色相对比练习。
（2）选取的色相必须符合选题范围（如同类色），色调和谐，画面响亮、有美感。

3. 明度九大调的对比练习

要求：
（1）各调式的明度关系正确。
（2）画面不限，可随性创意，但图案的设计必须具有整体性、富有节奏美感，杜绝琐碎。

4. **纯度对比练习：鲜调与浊调**

 要求：调式鲜明、响亮，画面完整、美观。

5. **色性对比练习：冷调与暖调**

 要求：调子冷暖明确，画面统一中有所对比。

6. **色彩的通感练习**

 要求：

 （1）选取一组词语（如春夏秋冬、酸甜苦辣、喜怒哀乐、朴素与华丽、成熟与幼稚、青年与老年等），用色彩的专业语言，以画面的视觉传递形式，准确、清晰地阐释它们的对应关系。

 （2）画面完整，具有独立的审美价值。

7. **色采集练习**

 要求：

 （1）挑选一张色彩关系分寸得当的优质图片，与最后完成的作业一起递交。

 （2）以画面的形式完成色采集过程。

 （3）习作的色调、内涵意义与被采集的图片一致，画面完整，有作品感。

8. **色彩构成的综合练习**

 要求：

 （1）可以人物肖像为题，也可以城市、名胜为题。

 （2）主题鲜明，表达贴切，画面完整、响亮、有美感。

 （3）同时简短附上与主题相关的描述性文字。

思 考 题

1. 学习色彩构成的意义何在？
2. 如何运用色彩的搭配手法和色彩的对比手段去充分表现作品的主题？
3. 通过色彩构成的学习，想一想，我们该如何建立起自己的个性化色彩语言体系，以满足日后的综合性专业设计需求？

第4章

立体构成

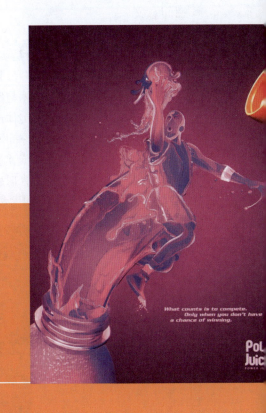

4.1 空间立体形态的分类

4.1.1 实体与空间

实体,即看得见、摸得着的实在物体。除了形状外,还具有量感,它占据一定的维度,具有明确的空间意义。

空间,"空"是指虚无,即看不见也摸不着,却能容纳世间万物;"间"包括了隔断和连接,也指物与物之间的相互关系。空间是实体形成后的必然结果,是富有独特表现力的重要因素。

实体可理解为"正形",是有限形态向无限形态的扩展和延伸;空间可理解为"负形",是无限空间到有限空间的限定。实体与空间密不可分,相互渗透,相互影响,创造出新的空间形态均衡,影响着人们的感知。空间不仅对实体产生作用,而且自身也作为一种形态来参与表现。在艺术造型设计中,我们可以很清楚地感知到,空间不是为了容纳实体形态而存在,往往它都被人们作为设计内容来进行规划和表现(图4-1)。例如,著名的国家体育场"鸟巢",在体表设计上并没有做过多的修饰,只是坦率地暴露了内在结构,从而自然形成了建筑质朴而独特的外观形态,实体中透露出强烈的空间意识,达到建筑在形式与结构细部上的和谐统一。

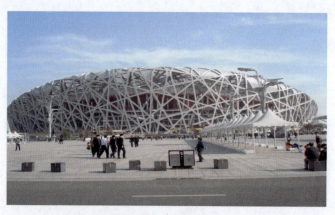

图4-1 国家体育场(鸟巢)

在室内设计中,巧妙地运用空间分割处理,可同时让实体兼具功能性和展示性,使虚实空间交相辉映,呈现出别具一格的视觉美感(图4-2)。同时,利用家具、灯饰、装饰物等实体在布局上组织出强烈的错落感,能产生全新的空间层次。巧妙地利用实体与空间的关系,可使室内的整体设计充满灵动性和趣味性(图4-3)。

图4-2 室内设计(一) 图4-3 室内设计(二)

如图4-4所示,这把椅子的设计,是通过对实体进行镂空处理,使实体与远近空间有了很强的沟通性和连接性,从而创造出新颖独特的视觉效果。

在图4-5这一富有线条感和动态感的躺椅设计中,作者以功能性为出发点,从人体工程学的角度出发,对空间进行了舒适化处理,在保证视觉美感的前提下,特别关照了实体与空间的功能统一。

 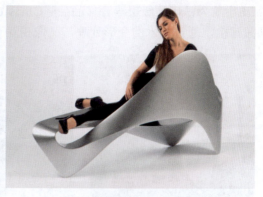

图4-4 座椅设计　　　　　　　　图4-5 躺椅设计

4.1.2　抽象形态与具象形态

抽象形态，是经过高度提炼的，以纯粹的几何、意向观念表达出具有客观意义的真实形态，是依据原形的概念及意义而创造的观念符号，它绝不可简单地依赖自然形，而必须由自然形态经过变形、夸张到达装饰形象，再从提炼归纳到达抽象形态。凡是从自然形态提炼、夸张变化而来的形态，都是抽象的（图4-6）。

具象形态，是指未经提炼、加工的原形，即自然形态。它依照客观物象的本来面貌构造而来，是具有现实意义的客观形态。具象形态与实际形态相近，反映物象的真实细节和典型性本质（图4-7）。

图4-6　茶具设计　　　　　　　　图4-7　具象形态（林东）

事实上，抽象形态和具象形态之间没有严格的界限和标准，它是由人对形态认知所处的不同阶段而决定的。有些形态为大众所熟识，被理解为具象形态；而另一些形态，神似而形不似，则被理解为抽象形态。到底是具象的好还是抽象的好呢？答案并不绝对。不过，站在设计的角度看，从具象表现转换到抽象表现，是完全顺应20世纪机械化时代精神的，是人类内部精神必然变化的结果。

通常，设计不可缺少的要素有：点、线、面、体、色彩等。我们要做的是把这些要素在符合主题的前提下，巧妙而系统地组织起来。所以，设计的"形"，绝不仅仅是依赖自然形态这么简单，一般来说，满足各种必要条件而派生出的抽象形，才是设计中更为理想的造型。如椅子、车、船和桥梁等，都不一定是从自然形态直接发展来的，很多是以功能性和实用性为出发点，或解决特定的问题而产生的设计作品。

雕塑设计中，大师亨利·摩尔的艺术拓展和造诣，主要体现在主体变形、夸张和空间的连贯性方面。他运用空洞、薄壳、套叠、穿插等手法，把人物大胆而自由地异化为有韵律、有节奏的空间抽象形态

（图4-8）。艺术家王小慧为法国顶级银器奢侈品品牌Christofle设计的大型雕塑"艺术之吻"，采用悬空结构，原形本为两只蟠桃，通过艺术的变形处理，又像相互亲吻的嘴唇（图4-9）。

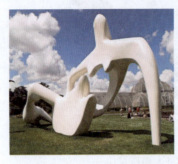
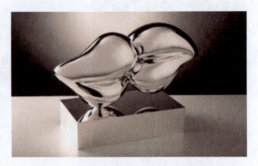

图4-8 亨利·摩尔的雕塑设计　　　　图4-9 王小慧的雕塑设计"艺术之吻"

美国设计师Matthias Pliessnig设计的长凳，巧妙地运用了抽象形态。长凳由风干的橡木制作，后经高温蒸发，将其弯转成优美的曲线。设计师希望使用者可以在椅子上轻松地观察到各个方向的线条走势（图4-10）。

闻名于世的悉尼歌剧院，被称为世界上最独具创意的建筑之一（图4-11），享有极高的外观设计赞誉。其构思来源于切开的橘子瓣，设计者约恩·乌松正是透过这样司空见惯的自然形态，运用独到的抽象思维能力，创造了如此杰出的设计作品。

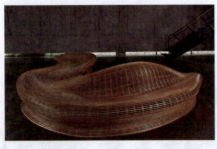
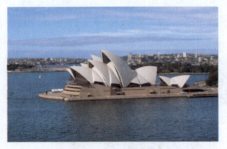

图4-10 长凳设计　　　　图4-11 悉尼歌剧院

现代设计所创造的形，大多是抽象的，也唯有通过抽象的形，才能诞生高机能和良好视觉美感的设计作品。立体构成作为当今美术设计的基础课程，在基础构成这一训练期间，尽量避免简单运用具象形的表现方式，建议在教学中将重心放置在创造抽象形的良好思维习惯上。基础造型阶段，需要培养柔软、新鲜、敏锐和灵活的头脑，这才是学习重点所在。

4.2　基本形态要素的构成

4.2.1　点的形象与构成

在几何学中，点是纯粹的抽象概念，只有位置，没有大小、形状和方向，也没有长度、宽度和深度。而在立体构成中，点是不仅有位置，而且具备长度、宽度和深度的实体。我们对点的认识应该是相对的，空间环境的大小决定了点形态的产生。比如：在高空俯瞰树林，一棵树就是一个点；但如果在树下仰望，一片树叶就成为了一个点；而摘下一片树叶，上面颗颗晶莹的露珠又成为了一个个大小不同的点。因此，点的形成需以环境为参照，它的存在由周边空间关系所决定。

1. 点的分类

立体构成中的点，分为实点和虚点。实点，是指在现实空间和状态中存在的点，它具有面积、大小、位置、方向等直观的视觉形态（图4-12）。而虚点不占用空间，也不具有色彩或材质等特征，是借用

现实形态在空间中的相互关系而被人所感知的抽象概念，如重心点、中心点、分割点、起点、终点等。

图4-12　点的构成

2. 点的作用

　　点，为整个三维空间带来了非凡的意义，它可以点缀于空间中，起到活跃气氛的作用，并带来丰富的变化和动感。图4-13为"馋厨"快餐连锁店的装饰设计，概念源自Discovery生态影片中的一幕：蟾蜍在水中悠游时吐出一个个小气泡的镜头。彩玻及铁艺焊接，组成了大大小小的彩色泡泡，它们以不规则的节奏高低排列，双面镜墙来回反射出无穷的泡泡，在空间的视觉感受上充满了年轻的活力气息，表现出的主体概念更是吸引人潮的视觉亮点。

　　点，还可以创造视觉焦点，让人眼前一亮，如"点睛之笔"，通过有效的特异关系，吸引大众目光。另外，作为分割点、中心点等虚点，对现实形态的造型无疑具有极其重要的意义。

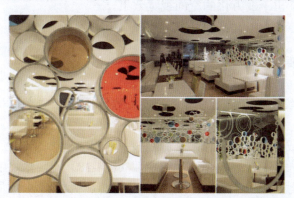

图4-13　"馋厨"快餐连锁店的装饰设计

3. 点的立体构成

点的构成，可以由排列方式、大小、距离等因素的不同而产生丰富的变化（图4-14）。

图4-14　原研哉的设计

在立体构成中，总是需要支撑物和参照物的配合，所以点形态很少作为纯粹的三维结构来造型。通常，我们都将点与其他形态要素结合起来使用，一般会与线材、面材等同时运用。图4-15、图4-16为灯饰设计，点与线材的构成很好地结合起来，给人耳目一新的视觉感受。

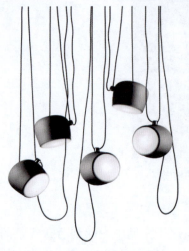
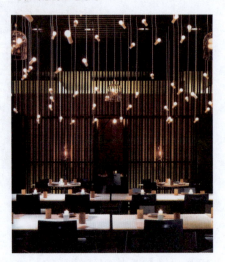

图4-15 灯饰设计　　　　　　　图4-16 灯饰设计

4.2.2　线的形象与构成

几何学中的线，是点在运动中产生的轨迹，也可以是面与面的交界线或面的界限。而立体构成中，线不仅有长短、粗细、曲直、疏密等变化，而且有宽度、厚度和软硬等特质区别。在视觉艺术中，线可以通过不同的组合方式，创造出千变万化的空间视觉效果。

1. 线的形态

线的形态变化多样，主要分为直线和曲线两大类型。

（1）直线

直线较为纯粹，一般在长度和方向上显现不同，大致包含垂直线、水平线、倾斜线（向外倾斜、向内倾斜）和折线等。

垂直线，能表现出上升或下落的力度感，有着刚毅、明确和挺拔的特性（图4-17）。水平线，展现出横向的扩张感，传达出安定、平稳、开阔和伸展的特性（图4-18）。倾斜线中，向外倾斜有延伸感，向内倾斜有汇集感，总之，倾斜线给人以动态、变化和不稳定感。折线相对于垂直线来说，更为活泼和富有生气，具有延伸感（图4-19）。

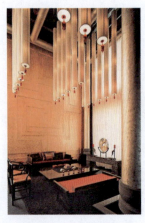

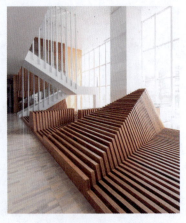

图4-17 垂直线的构成　　　　图4-18 水平线的构成　　　　图4-19 折线的构成

（2）曲线

曲线，大致分为几何曲线和自由曲线。几何曲线中含有弧线、螺旋线、抛物线和双曲线等。几何曲线相对来说更显规范性，给人柔软、生机和流动的感受（图4-20）。而自由曲线的个性特征更为突出，随意性更大，彰显活泼性、自由性和独到性（图4-21）。

图4-20 几何曲线的构成　　　　图4-21 自由曲线的构成

2. 线材种类

线材种类繁多，从性能上，大致可分为软质线材和硬质线材。

① 软质线材，如绳索、植物纸条、丝带、软塑料管等，在视觉和触觉上给人亲近感，使用方便，选择余地和发挥空间都较大。

② 硬质线材，如钢丝、铁管、竹片、木条、硬塑料等。硬质线材本身具有一定形态，通过一些方式可以改变其长短、粗细、厚薄、曲直等形态特征，给人坚硬、朴素、理性、稳固、有力之感。

3. 线的立体构成

线能决定造型的结构，强调形象的轮廓，还能决定形象的方向。线的构成方式大致有以下几种。

1）线框构造

框，就是框架，即固成一体的结构关系，有组合、合成之感（图4-22），其主要变化方式如下。

① 重复。指用一定数量的相同平面线框进行有序的排列或交叠垒积，需遵照力学关系和重心规律进行造型。

② 对比。线材对比的方式有许多，如形状、大小、粗细、曲直、疏密、位置和方向等（图4-23）。顶部与底部、各支柱之间可以运用对比方式产生奇妙的变化关系。

③ 渐变。渐变讲究节奏和规律，用不同线框进行排列和穿插时，需要注意组合关系的合理性。

④ 类似。用形状、色彩或材质类似的线框进行组合，可以变化出形式多样的丰富效果。

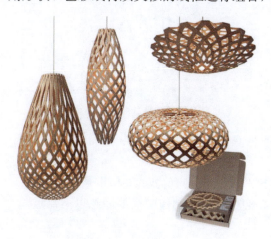
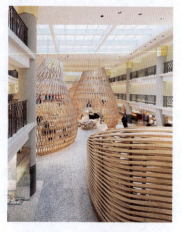

图4-22 创意灯饰设计　　　　图4-23 爱马仕巴黎左岸店设计

2）线层构造

线层构造是指用线材或平面框架有序排列或透叠而成的立体造型，能够产生丰富的空间变化效果。线层构造按规律大致分为以下4种。

（1）平面线层

平面线层分为单一线层排列和单元线层排列或透叠，随结构变化而变化（图4-24）。

（2）曲线层运用

将曲线以渐变方式进行排列或透叠，也可以是同一曲线重复排列（图4-25）。

图4-24 室内设计　　　　　　　　　图4-25 曲线构成

（3）垒积构造

垒积构造是用线材以连接、穿插等方式堆叠结合的构成方式，是依靠摩擦力来维持的形态关系，容易受横向推力的影响改变形态。垒积构造的立体构成形式包含单体垒积构成和转体垒积构成。一般在制作时，会做防滑处理，或者用黏合剂进行粘结，用以保持形态，或注重把控底部支撑面，避免因过分倾斜而产生整体倒塌（图4-26）。

图4-26 垒积构造

（4）伸拉构造

伸拉构造通过锚固、稳定等方式将线材伸拉，产生出具有力度感和重量感的形态。线材通过伸拉后，受力学作用，产生很强的反抗力（图4-27）。伸拉构造在制作中需要注意以下几点。

① 锚固部分要稳定，不易变形，能够承受拉线的作用力。
② 进行伸拉时，应该同时施加力量，以防固定部分朝施力的一方倒塌。
③ 拉线必须结实，要善于运用最有效、距离又短的部分进行伸拉。

图4-27 索拉桥梁的设计

4.2.3 面的形象与构成

在几何学中，点的移动会产生线，线的移动会形成面，面是线不沿原有方向移动所形成的。面是点和线的运动组合所产生的，具有长度、宽度而没有厚度的轨迹，也是点面积的扩大。立体构成中的面，呈现出轻薄和伸展感，它是具有长度、宽度和厚度的三维空间实体。面材不同，构成形式和观赏角度不同，都会产生出完全不同的视觉效果。

1. 面的形态

从空间形态上划分，面可以分为平面和曲面两大类。平面具有二维空间的特点，曲面具有三维空间的特点。

（1）平面

平面大体可分为几何形平面和自由形平面。几何形平面如正方形、长方形、三角形、梯形等规则平面，给人概括、简洁、理性和秩序感（图4-28）。自由形平面变化随意，无规则性，有灵动感和个性美。

图4-28 几何直线面构成

（2）曲面

曲面大体可分为几何曲面和自由曲面。几何曲面给人明确、规则、流畅和动态之美（图4-29），自由曲面呈现自由洒脱之美（图4-30）。

图4-29 几何曲面构成　　　　　　　　　　　　　　图4-30 概念座椅设计

2. 面材介绍

立体构成中常用的面材有：纸板、玻璃、塑料板、泡沫板、胶合板等。设计中，面材种类繁多，无论是软质材料还是硬质材料，都可以通过有效的组合方式让其更具视觉美感。面材的实用性很强，所以被人们广泛地应用于现代生活中。

3. 面的立体构成

面的立体构成可分为直面立体构成和曲面立体构成。

（1）直面立体构成

① 层面排出。层面排出是指用一定数量的面材进行有序排列而形成的立体构成形态，通过不同的面型变化（大小、形状、色彩等）、排列形式、构造方式等手段，让面的组合效果多样而富有变化（图4-31）。

② 插接构成。插接构成是指在面材上划割出切口，然后进行相互插接组合，形成稳定的立体构成形态。插接分为：几何形平面插接和自由形平面插接两种方式（图4-32）。

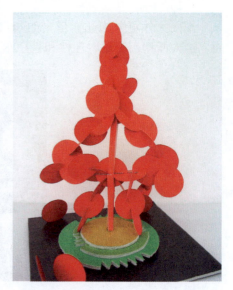

图4-31 展场布置　　　　　　　　　　　　　　　　图4-32 插接构成

③ 折板构造。折板构造是指在一张平面的板纸上，不经过切割等手段，只进行直线的折屈，如进行反复折曲成为瓦棱形或重复折屈成为梯形等（图4-33、图4-34）。我们往往会在这些折屈凸出的棱线上，加入一些基础加工手段来丰富立体造型，比如运用切割、拉伸等手段进行二次加工，就可以创造出丰富多样的立体形态。

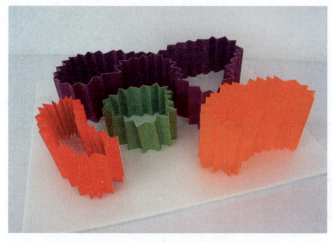
图4-33 瓦棱折屈

图4-34 方台折屈

（2）曲面立体构成

平面通过扭曲会产生曲面，构成方式主要有以下几种。

① 切割反转构造。将面材进行切割后，材料卷曲翻转就可以得到各种形式的曲面，增强空间层次和视觉效果，形成新的节奏感和动感（图4-35）。

② 带状构造。带状材料经过卷曲翻转后形成连续曲面的立体形态。带状构造具有连续性和运动节奏，具有很强的空间趣味性。图4-36为DIESEL艺术店设计，整体方案命名为"轴"。主题灵感来自服装制作工艺（轮转的缝纫机、成卷的面料与线团），室内的色彩并非斑斓得炫目，其简单的流线形、统一的银色系，给人一种品质感、亲近感，令人在近距离欣赏服装的同时感到暖心。

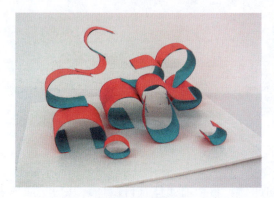
图4-35 翻转构造

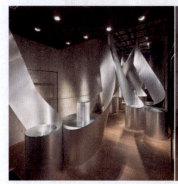
图4-36 DIESEL艺术店

③ 薄壳构造。这是以面材折叠或弯曲来加强材料强度的形态，可分为球形壳体和筒形壳体两大类。球形壳体用弧线折叠形成曲面，收缩边缘隆起中间部分；筒形壳体注重整体的完整性和线型变化的层次感，以达成统一和主次分明的视觉效果。

4.2.4 体的形象与构成

几何学中的体块，是面在三维空间中，按不同方向连续运动的结果，即面在空间中移动的轨迹。立体构成中，体是具有长度、宽度、深度的实体，具有空间感、立体感和分量感，是一个封闭的、有力度的、与外界有明显界限的形体。它包含的基本形有几何平面体（如正三角锥、正立方体、长方体等）、几何曲面体（如圆球、圆环、圆柱等）、自由体（主要指无特定规律的自由构成体）、自由曲面体等（图4-37～图4-39）。

体块的应用范围十分广泛，如建筑设计、工业造型设计、城市雕塑等，它能展现独特的造型感和材

质美，是比较常用的表现形式。

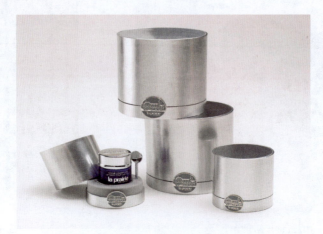

图4-37 La prairie护肤品包装设计

图4-37为La prairie护肤品包装设计，圆柱体构造除了能有效保护产品不受磨损外，也体现出造型简洁、大方、当代的特点。图4-38为日常生活用品设计，其立方体的造型，体现出合理性和稳固感。图4-39为茶叶包装设计，四棱椎的创新性结构方式，能迅速抓住消费者眼球，达到包装设计的商业目的。

图4-38 日常生活用品设计

图4-39 茶叶包装设计

1. 体的分类

按照立体形态的方式，体块可分为几何平面体、几何曲面体、自由曲面体及自由体。几何平面体表面平整，有直线棱角；几何曲面体是由曲面的移动或平面、曲面的旋转而成；自由曲面体多变化、表面为自由曲面或其他形式；自由体则是指自然环境下无规则、自然形成的偶然不规则形态。

2. 体的立体构成

本节主要阐述单体造型。单体，是指单个完整的体块，是最纯粹、最简单的表现形式。

（1）切割

切割是指一个形体被切割、打散，然后重新进行整合的表现形式，可分为几何形式切割和自由形式切割。

几何形式切割讲究数理秩序，包括：水平切割、垂直切割、斜向切割、曲面切割等，切割后在比例上要保持平衡，注重统一关系（图4-40、图4-41）。自由形式切割不受任何限制，切割随意、自然并富有个性。

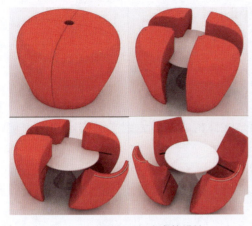
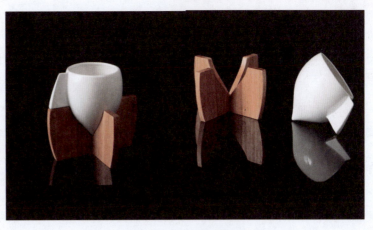

图4-40 组合桌椅设计　　　　　　　　　图4-41 水杯与杯托设计

（2）扭曲和挤压

扭曲力度决定了造型的特点，轻度扭曲呈现出优美、和缓的造型特点，强烈扭曲具有爆发性和力度感；挤压与扭曲有其共性，都含有力的方向感，材料产生对抗力，以至于产生了力度上的统一美感。

（3）破坏

在完整的单体形态上进行人为破坏，使形态具有不可抵挡的视觉冲击力。形态与材质不同，呈现出来的视觉效果也会产生不同的变化。

3. 体块组合研究

体块组合是指将两个以上的单体进行加法创造。选择相同、相似或完全不同的单体会产生多样的效果：相同、相似的体块组合，会产生秩序感和统一感；完全不同的单体组合，会产生强烈的反差感，并充分体现出作品的个性创意和丰富性。组合的方法多种多样：堆砌、相交接触、插接等，组合过程中需注意主次关系，强化立体感和视觉美感。

哈利法塔，高828米，是世界上著名的摩天高楼，其建筑外观选用了相似体块的组合设计方式，达到了几近完美的设计效果（图4-42）。

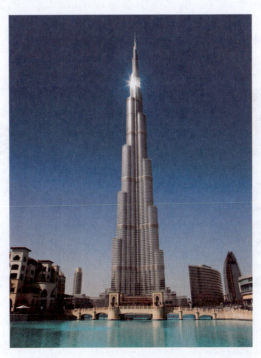

图4-42 哈利法塔

4.3 空间立体构成美的形式法则

4.3.1 对称与平衡

对称与平衡，是重心和动力二者相互作用，在矛盾中求得统一，从而产生的均衡结果。它给人带来安定、庄重、肃穆、大方和平稳的心理体验，因此对称与均衡是立体构成作品达到平衡安定的一项重要法则。

对称，是指立体构成中各部分，依实际或假想的对称轴、对称点，在左右、上下、斜向或周围配置之间形成等形、等量的对应关系，具有绝对实际的稳定效果。它给人带来庄重静止、稳固大方和整齐的美感，但使用不当，会给人留下呆板的不良印象。

平衡，是指轴线或支点两侧形成不等形却等量的重力上的稳定。造型要素可以通过各种形式的组合变化达到视觉上的均衡。就像要求一个天平承载左右两端物体达到平衡的状态，不一定需要完全一模一样的两份砝码或物体实现，也可以用其他多种方式达成量感上的统一。

平衡主要追求来自视觉心理的稳定效果，可以建立适度不稳定的形态和位置关系，通过最终的整体感达到一种均衡效果。不对称的平衡，能带来动感、变化的美，达到丰富且不呆板的视觉效果。平衡的形式可分为两种：绝对平衡和相对平衡。

绝对平衡就是对称平衡，是指形态对称轴两旁或四周的状态因具备相同且相等的公约量而形成的稳定状态，有庄重、严谨、稳固的感觉。

相对平衡又可称为不对称平衡，是指平衡中心点两旁的造型要素，在形式和形态上虽不等同，但在美学意义方面却有某种心理等同感，从而达到最终视觉效果的均衡性。

对称强调统一；而平衡的重点，是在统一中寻求变化，主要从造型面积、色彩关系、材料、结构、量感等综合因素上去体现物理稳定和心理稳定。

4.3.2 节奏与韵律

节奏是一种协调的秩序，趋于理性。韵律是指形态在不同程度上的规律变化，其关系美妙，趋于感性。

自然界中的万物皆体现出节奏与韵律的关系，四季交替、昼夜循环、潮起潮落等，它给人们带来了美的视觉感受，满足了人们的心理需求（图4-43）。

图4-43 叶片的节奏

节奏的应用体现出统一和谐的秩序感，是韵律存在的前提条件。韵律是节奏的深化，体现出强弱起伏、悠扬缓急的变化感，带有更多的感情色彩。常见的韵律形式主要表现为以下三种。

1. 重复与渐变

重复韵律，是将造型要素进行有规律的间隔重复表现，分为绝对重复和相对重复。渐变韵律是将造型要素按照一定规律渐次发展变化，变化形式有大小、方向、位置、粗细、疏密等。重复韵律和渐变韵律都带来节奏感上的视觉动势（图4-44）。

图4-44 重复与渐变

2. 交错与起伏

交错韵律，是指造型要素之间的形态按照一定规律相互交叉变化。起伏韵律，是指造型要素呈现出高低、远近、虚实的规律变化，从而产生出优美的律动感（图4-45）。

图4-45 起伏韵律

3. 特异

特异韵律，是指在规律性变化的基础上，少数或个别造型要素发生个性变异。这种韵律形式能增加造型的趣味性，使形象更加丰富，并形成主次鲜明的衬托关系。特异韵律要注意控制特异形在数量、方向、位置等方面的节奏和分寸，这样才能准确形成期待中的焦点，在视觉上制造跳跃感，达到强烈的视觉效果（图4-46）。图4-46是MAD设计的鄂尔多斯博物馆，它好像是空降在沙丘上的巨大时光洞窟，其内部充满了光亮，它将城市废墟转化为充满诗意的公共文化空间。在步入博物馆内部的一刹那，我们仿佛进入到一个明亮而巨大的洞窟，与外面的现实世界形成巨大反差的峡谷空间徐徐展现在眼前。

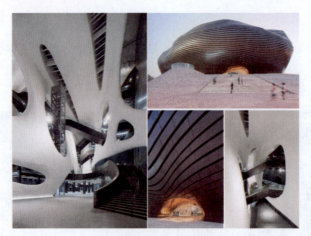

图4-46 MAD设计的鄂尔多斯博物馆

4.3.3 对比与调和

对比，是指构成要素之间产生各种差异，表现出形式上的不同变化。调和，是针对差异化而言的，它使构成要素之间的变化或差异减弱，从而达成秩序和美感上的统一性、协调性。

对比与调和不仅是立体构成中的一种形式法则，也是有效解决立体构成作品缺陷和问题的重要方法。在立体构成设计中，为了抓住受众的眼球和视觉兴趣，追求丰富的变化无疑是一种很好的实现手段。但是，如果只有变化和对比关系，就会使得整体效果琐碎、松散和杂乱，失去真正的美感。恰到好处地运用调和手法，在对比中找出统一因素，加强构成要素间的联系与配合，可以使尖锐的对比关系得到适度调整，让整体效果趋于必要的协调。反之，一味追求调和，不去寻找足够的对比和变化，那么作品的整体效果就会显得呆板，且毫无生气。这时如果加入适当的对比因素，就会立刻改变现状，使作品重获趣味性与生动性。

1. 实体与虚空间

立体形态的美感不仅依靠外形轮廓，还要依靠可感知的其余空间。实际上，实体与虚空间之间相互牵引、相互影响，在视觉美感的形成上都扮演了至关重要的角色。处理好实体与虚空间的对比与调和，必须要把握好二者间虚实、强弱和主次等关系。只有这样，才能呈现出既有新奇变化又有整体协调的视觉效果（图4-47）。

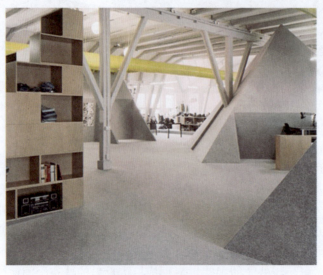

图4-47 创意空间设计

2. 面积和量感

量感，是对物体大小、长短、宽窄、轻重、粗细等量态参数的感性认识。量感表现为物理量感和心理量感两方面，是立体构成中的重要因素。处理好面积与量感的对比调和关系，能在直观视觉和心理感受上给人以和谐优美、活泼丰富的良好感受（图4-48～图4-49）。

图4-48 面积与量感的体现　　　　　　　　图4-49 物体大小与量感的表现

3. 材料

材料是立体构成的必备要素，它决定了立体构成的形态、肌理、色彩等，也传达了构成作品的主题情绪与质感。材料大致分为硬质材料（如金属、木材、玻璃等）和软质材料（如纸张、海绵、纺织品等），不同的材质体现出不同的视觉感受。材料对比的方法多种多样，如质感对比、色彩对比、面积对比等（图4-50～图4-51）。

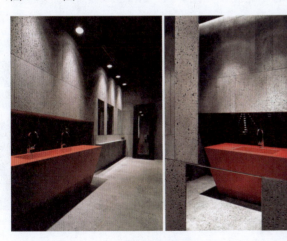 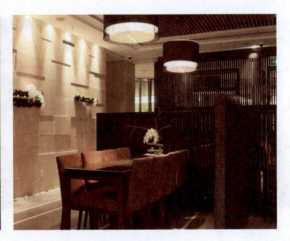

图4-50 洗手间设计　　　　　　　　图4-51 餐厅一角

4.3.4 秩序与个性

秩序，是产生美感的必要条件，是指造型中整体与部分、部分与部分之间具有规律的变化关系。世间万物都离不开秩序，人的生活离开秩序就会一片混乱；交通没有秩序就会瘫痪，引发危险；交响乐演奏没有秩序就会变成噪声等。在立体构成的学习中，只有充分认识到秩序的重要性，才能更好地把握整体造型。在现代设计中，这样的例子很多。

图4-52中的餐具陈设，便保持了上述秩序美感：井然有序的餐具与美食进行了精心摆放，给人很强的秩序感和心理上的舒适感，也增进了就餐时的愉悦体验。

再看看这个红酒展柜的设计（图4-53）：在统一的色调下，各体块间进行组合、穿插，强调了视觉的秩序感和空间感。

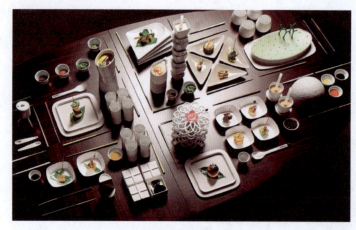
图4-52 餐具摆放

图4-53 红酒展柜设计

个性是打破常规秩序美感的一种表现形式，它展现的风格取决于被选中的形态基本元素及其组合方式等。人们对常规的形态早已习以为常，甚至日久生厌，要改变这种状态，需要明确而独特的视觉信息。所以，我们不仅在形态、色彩等组合上要注意保持秩序美感，同时还应当在材质的选用、组合方式上去追求特殊性和独到之处，这样作品才会具有崭新的活力，给人们带去因创新精神而产生的奇妙感受。

秩序和个性具有相辅相成的依赖关系，有了秩序才能产生美感，而个性化能加强视觉张力，彰显生命力和创造力。个性是在秩序化的状态下产生的，缺乏秩序的规范，就没有个性化的鲜明体现。反之，造型要素之间处处个性化、差异化，作品就会变得杂乱而零碎，毫无审美价值可言。恰当地运用秩序和个性的形式法则，能够在把握好整体关系的情况下，在保持原质特性的基础上，具有更加明确而有力的视觉效果。以下作品在个性与秩序的处理上，都有优秀的专业表现（图4-54、图4-55）。

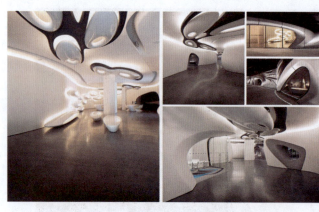
图4-54 西班牙卫浴品牌乐家展馆

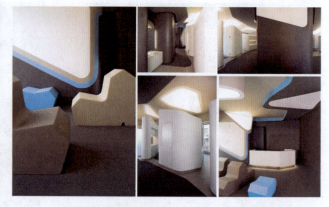
图4-55 德国汉堡医疗中心的牙科诊室

图4-54所示的作品中，流畅的线条一直从天花板延伸至墙面和地板，各种色块与线条有秩序地相互交叉，体现了未来派建筑的强烈风格特征。

图4-55是设计师扎哈·哈迪德的作品。整个室内设计时尚别致，从入口到出口都贯穿着曲线围合的几何线条。通过色彩、形状与光这三者的互补搭配，创造出一种纯粹、简约、独特的顶级设计风格。

4.4 立体空间的构造方法

4.4.1 空间感

在4.1.1节中，我们对空间的定义有了一定了解，知晓空间是一种看不见摸不着，却能真实感受到的客观存在。它本身无法造型或被限定，它需要借助其中的实体来完成作品的共有塑造。所以，在创造实体形

态的同时,也是在创造空间形态。在这一节中,将对空间感及立体空间的构造方法作进一步讲解。

空间大致可分为物理空间和心理空间。物理空间是被实体包围的可测量的空间,是实体所限定的空间,是空隙或消极的形体(图4-56)。而心理空间是一种即使没有明确的边界也可以感受到的存在,它来自形态对周围的扩张信息和相关条件的刺激,使人产生知觉的实际效果(图4-57、图4-58)。这也是常说的空间感,它的本质是实体向周围扩张,从而在形体内部形成被人感知的维度,令我们可以穿行其间,小到生活空间,大到我们今天能够到达的宇宙空间。所以,心理空间比物理空间更具艺术效果,范畴也更广阔,这种空间感甚至影响着人们的情感和情绪。

图4-56(a) 被限定的物理空间

图4-56(b) 物理空间是被实体所包围的可测量的空间

图4-57 由虚体形成的心理空间(汪珊珊)

图4-58 可感知的心理空间

空间感的产生,和人的知觉相关。我们的视觉、触觉等所感受的信息都会影响感知空间的结果,因此可以利用人与空间的关系来创造空间感。这意味着,我们可以依据透视原理,运用形体大小、材质肌理、色彩等特征的差异和对比,表现实体间的远近层次关系,获得具有深度的空间感知。它可以利用空间进深感、流动感及光与空间的关系等因素来实现(图4-59~图4-63)。

图4-59 运用材质肌理强化空间进深

图4-60 运用形体大小对比强化空间深度

图4-61 形体重复使心理空间得到无限的延伸(文静)

图4-62 流动的居室空间

图4-63 运用光与空间的关系创造空间流动感

4.4.2 空间的构造方法

在立体构成的造型活动中,分割和组合是加强空间感最基本的两种方式。一个独立的形体可以被分割,分割后的形体又可以重组成新的整体。被分割部分与整体形态之间的关系,是我们在立体空间构造中着重研究的关系。

1. 分割

针对立体造型,分割是指通过各种办法对基本形进行切割、分离和重组等,然后运用空间构成原理加以组合,创造出新的、完整的形态。

(1) 分离

通过某些断离的方法,使完整的基本形从母体中分离出来,要求表现出内力的变化,使分离后的形态部分与母体部分既相统一又有所变化。可采用几何直线体断离、几何曲线体断离或自由体断离的方式(图4-64、图4-65)。

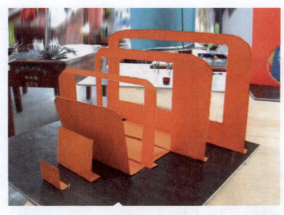 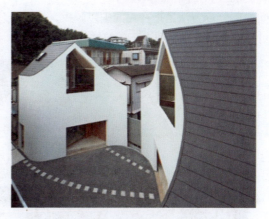

图4-64 几何直线体断离（朱玲）　　　　　　图4-65 日本神奈川县住宅

（2）切割

在形体的任何部位，作由表面到内部的不同角度的切割，从而使简单的形体发生体面的转换变化。切割不仅能改变原有形态，同时也增强了空间感（图4-66~图4-67）。

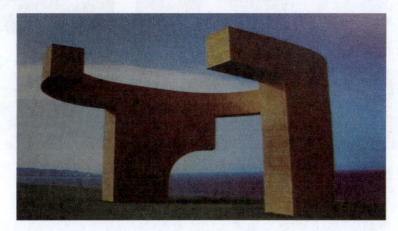

图4-66 切割后的形体

针对居住空间，人的活动需要贯穿于多个具有相对独立性和不同功能的空间中。单一的空间会产生单调、呆板的感觉，对空间进行分割，可以丰富空间的变化，增加空间的层次感。根据视觉的错觉原理，分割会增加空间的进深感。对空间进行分割，往往是设计者用来加强空间进深感的一种常用手段（图4-68）。

 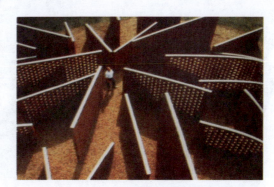

图4-67 日本住宅"蚂蚁屋"　　　　　　图4-68 被分割的空间

空间内部分割方法是指在空间中以隔板、线条、色彩、材料、光线等形式来分割空间（图4-69～图4-71）。室外空间分割方法是指利用人工建筑结构、自然景观、植被、山石、雕塑等进行空间分割（图4-72）。

图4-69 材料对空间进行分割

图4-70 色彩及隔板对空间进行分割

图4-71 光元素对空间进行分割

图4-72 运用植被对空间进行分割

2. 组合

针对立体造型，可利用组合的构成方法来进行空间表现。方法有：两者或两者以上的单元体以平衡、重复、渐变的排列方式进行组合构成。

（1）平衡

也就是一件作品的整体布局能够安定、平稳，即两个力量相互保持平均的状态。平衡的形式有两种：一种是保持均衡的平衡，这是最完美的平衡形式，也就是对称——它以轴线为中心，两个力分别位于对称的位置，而其相反的二力彼此保持相等的状态。它通常表现的是稳重、大方、肃穆、端庄、衡定，其形象完整和谐（图4-73、图4-74）。

图4-73 对称的立体

图4-74 环境艺术

但对称形式因过于完善，也不免显现出呆板、沉闷之感。所以在造型设计中，出现了另一种更为重要和常用的平衡形式，即非对称性平衡，就是分居左右的二力虽然大小不同，但由于它们与中心轴的远近得到适度调整，使得我们能感觉出平衡的状态。换句话说，在量感达到平衡的前提下，其形象的处理可以有所变化，这样处理会更加活泼，形象优美且变化丰富（(图4-75)。

图4-75 平衡的组合构成

（2）重复

人在观察事物时，重复的形象会扩大我们的观察视野，能引起视觉的高度注意，容易形成视觉中心，也往往会成为表现对象的重点。从美学角度来说，重复的造型能表现一种有序的视觉形象。由于这些相同的形象不断反复，所以产生的效果是极端的静，在客观效果上给人以气氛和谐的感受（图4-76）。

图4-76 科尔多瓦文娱活动中心

（3）渐变

造型要素在其数量发生增加或减少，以及形体的疏密、大小、色彩等发生变化的过程中，必须具有一定的秩序及固定的比率。所以，它是与比例发生紧密关系的。渐变的组合排列，在其数或量上，都必须依据比例关系增大或减少，以此造就出美的数比率作品来。例如，在植物的成长或缔结果实的组织中，可以发现这种美的秩序，包括叶子的排列、种子的构造，如向日葵的花果及松树的球果，都表现出具有高次方程式的数比率秩序（图4-77）。

图4-77 自然界中美的秩序

在应用设计中，这些数比率，并不需要求出它的数值，只要它的渐增、渐减、渐密、渐疏、渐大、渐小等的比例能刺激人的视觉，那么就能享受到渐变的律动感（图4-78～图4-79）。

图4-78 形态的渐大变化加强律动感（王鑫）　　　　　图4-79 有节奏变化的组合构成

3. 色彩

除了分割和组合是加强空间感的基本方法外，色彩也可以加强空间的表现力。色彩在环境中最易烘托气氛、传达情感，满足人们视觉和心理的需求。在设计活动中，应充分考虑色彩的艺术表现力，合理运用色彩，创造出丰富多彩的立体空间来。可利用色彩的进退、明暗等来塑造空间感，也可运用色彩来限定和明确空间范围（图4-80～图4-82）。

图4-80 以色彩的方式加强空间分割感

图4-81 色彩对空间进行分割

图4-82 色彩的对比加强空间感

4.5 立体形态传达的视觉感受

 对于所处的环境，除了要求有适宜的条件外，还需要能随时了解周围出现的情况，也即需要及时感知各种变化的信息。信息是通过感官获得的，主要表现为视觉、听觉、触觉、嗅觉、味觉、热感觉及其他一些尚未弄清的感觉。在4.4.1节中，曾经提到过人的视知觉，在本节学习中，将对人的视知觉作进一步讲解。

知觉的过程起源于环境中各种因素对人体感官的刺激，这些刺激被接收之后，转换成神经脉冲，再传递给中枢神经系统，经过大脑处理后，产生反应信号传递给肌肉，便产生了人的各种行为。所以在知觉过程中，大脑必须主动地将其整理、分类，并且解释输入的原始感觉资料，将这些刺激区分为与当时的要求有关的和无关的两部分，无关的信息直接分路到记忆中，我们称这部分为"下意识"，另一部分有关的信息立即合并到感觉者的意识中，用来满足发动搜索这种知觉的需要。视知觉是一个复杂和奥妙的过程，视觉是人体各种感觉中最重要的一种，人们依靠眼睛获得来自外界87%的信息，并且75%～90%的人体活动是由视觉引起的。视觉与触觉不同，后者是单独地感知一个物体的存在，而视觉所感知的，却是环境的大部分或全部。可用一个理想的简化模型（图4-83）来说明视觉刺激被眼睛接收和转变成为知觉的过程。

图4-83 一个简单体验模型

这个过程把从眼睛输送来的原始资料进行解释、分类，通过联想给予含义。通过这一过程，把输入刺激的含义属性确定下来。在图4-83中，请读者试试，你首先感觉到的是一个圆还是十四个点？

事实上，在脑子里确认它们是14个点以前就已察觉到这个大圆了。这个感觉决定属性的阶段是企图从特殊现象中找出一般的和最高的辨认水平。在这个例子中即为圆的阶段，可在任何给定的视野中感受到并辨认出来。"看"并不是一种对图象的被动反应，应该说它是由大脑指挥和说明的一个积极的寻求信息的过程。视觉感知的资料配合其他感觉和过去与经验有关的信息进行比较与辨认，并且根据输入的刺激分类再给予注意，以区分它是一个视觉的信号还是视觉的噪声。这是信息的内容和刺激的相互关系在起作用，这个作用基本决定了"我们看见了什么"及"我们感觉到了什么"。一个环境中的情况若与我们肯定的预测相符，并能引发感情上的积极反应，那么这个环境将被看作是亲切的、有吸引力的或者愉快的，因此我们会感到这个环境不错。但如果这个环境与所肯定的预测相抵触，或者证实为否定的预测，那么这个环境中的情况将在感情上唤起一个消极的反应，人们会感到它是疏离的、难看的或不愉快的。所以，一个视觉环境设计成功与否，直接取决于作者对环境情况处理得怎样，因此我们必须研究人类生活于不同环境中的一些基本问题。环境因素涉及的范围非常广泛，本节集中讨论的主题是视觉。

4.5.1 形态的序列感

在空间形态的造型中，序列感是指形体的某种构成特征呈现有规律性的变化，从而产生有秩序的视觉美感。秩序，是指形体与整体，以及部分之间相互产生关系。它强调群体化和组织的原则，即在群体的形态中找出其存在的规律。秩序在造型中的作用很多时候表现在韵律上。韵律最简单的表现方法是将一个视觉单位进行有规则地连续重复表现，由于反复，便可以感知其中的韵律（图4-84），但这种简单的韵律会显得单调而乏味，如果再稍加变化，就可使其富于刺激性，构建出富有律动且有秩序感的画面来。创造空间形态的序列感可通过对形体与空间的形状、大小、粗细、色彩等元素进行重复、渐变、交替等形式的排列组合。这样的组合方法可以使空间形态产生优美的韵律感和富有变化的节奏感（图4-85～图4-86）。

图4-84 重复的形态　　　　　　　图4-85 秩序感　　　　　　图4-86 具有秩序美感的建筑

虽然不能说秩序就等于美，但秩序却是产生美的必要条件，渐增就是表现了一定秩序的美。渐增利用形状相似的关系，进行有秩序的重复增加，能造成视觉表现的秩序化和韵律感。数量的增加常常可以加强节奏的表现力，但也只能限定在一定范围内，如果重复的节奏布置过多，就成为枯燥无味的排列，不能引起美感共鸣。许多对立的要素，都会引起种种感情上的争竞，但当最优势的要素成为主调时，就能得到统一的效果。寻求统一，是人类永远的愿望之一，对视觉表现来说，我们的这种欲求是被要求满足的。

4.5.2　形态的均衡感

在视觉艺术中，均衡是任何观赏对象都需具备的特性，均衡是形体物理上的均衡性和视觉上的均衡感。立体构成中的均衡体现为形态分割后视知觉作用于心理感受的重心稳定。换言之，视觉的均衡感是指立体形态外观的量感重心，能够满足视觉所需的稳定感觉。这里的"量"，是指空间形态的心理量感。

影响均衡的因素有：形状、大小、色彩、位置、方向、材质、肌理、重力等。恰到好处地将立体形态的疏密、虚实、大小、色彩、位置、方向等组合关系处理妥当，既能合理地刺激人的视觉感官，使人们及时感知各种变化的信息，也是获得均衡效果的关键所在。形态的均衡可分为对称均衡和非对称性均衡。

1. 对称性均衡

对称性均衡，实际是均衡的一种特殊形式。对称是最完美的一种平衡，这种对称性均衡以中轴线为基准，可以呈上下对称、左右对称或呈环状对称，它给人以庄重、条理、大方、完美、和谐的感觉（图4-87）。这就是前面讲到的：若环境中的情况与我们肯定的预测相符，并能引起感情上的积极反应，那么这个环境将被看作是亲切的、有吸引力的或者愉快的，是符合视觉审美需要的。人们之所以有这种美好的感觉，主要是因为均衡。

图4-87 形态的对称组合使空间产生韵律感

2. 非对称性均衡

形态的左右、上下等两个对应部分的元素本身不均等，但通过调整中轴的距离远近与平衡蕴含的张力大小，在心理上和视觉上达到一种均衡状态，即指中轴两边不等量的形态，由于其被放置的位置、大小等关系处理得当，使视觉产生出平衡感，这就是非对称性均衡。我们将形态放置的位置、大小等这些视觉感知的资料，配合其他感受，将它与过去经验相关的信息进行比对和辨认，并根据输入的刺激信息进行分类，给予注意，以确认这是否是一个视觉平衡的信号。非对称的均衡方式不仅打破了对称手法存在的呆板和沉闷等缺陷，而且能增强形态放置的灵活性，易于与我们所肯定的预测相符，引起大家情感上的积极反应，并满足我们视觉上的舒适感需求。所以，在立体构成中，处理好形态的疏密、虚实、各元素间合理的位置及色彩等组合关系，是成功获得均衡感的关键所在（图4-88～图4-89）。

图4-88 视觉均衡的表现　　　　　　　　图4-89 张力在心理上和视觉上达到一种均衡状态

4.5.3 形态的尺度感

尺度是物理形态整体或局部给人感觉上的大小与其真实的大小之间的关系量度，在立体形态的造型活动中，尺度是一种对空间大小的感受（图4-90）。那么，如何调整形体部分与部分或部分与整体之间的比例关系，才能获得符合人们视觉美感的视觉刺激呢？例如，长短、大小、高低等这些形态元素，运用何种比例，才能搭配出优美的视觉感受呢（图4-91）？经过研究，专家们发现了几个理想的比例关系，其中最基本的就是黄金分割。

图4-90 利用比例关系搭配出尺度感　　　　图4-91 形体、大小、比例的搭配（詹婷琪）

在人类历史上，从太古还不知道数理计算法的时候开始，人们就能利用几何学方法建筑神秘的富于比例美的宫殿来，其中最基本并且最重要的比例，就是黄金分割关系。其分割的基本方法是：把一条线分割成长短两段时，短线段与长线段的长度比等于长线段与全部线条的长度比，这种分割方法就是黄金分割（图4-92）。

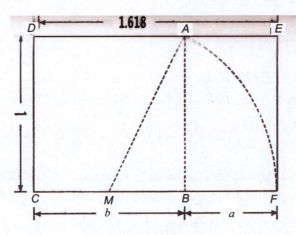

图4-92 黄金比矩形

黄金比率的分割方法，古希腊人早在设计他们的建筑时就应用到了。因此，在立体设计中，更要合理地运用黄金分割比例，以及人们已知的视觉经验，构造出满足人们视觉需求的理想尺度感（图4-93、图4-94）。

图4-93 超大尺度形成的视觉冲击

图4-94 比例与尺度的体现

4.6　立体构成实训练习

1. 用形态要素的点，完成一件立体构成习作

要求：

（1）在造型过程中，点应与其他形态要素相结合。

（2）灵活运用立体构成美的形式法则，经营富有美感的视觉关系。

2. 用形态要素的线，完成两件立体构成习作

要求：

（1）结合材料（可选择软质线材或硬质线材），运用直线完成作业，需准确体现各种线条的不同特性。

（2）结合材料（可选择软质线材或硬质线材），运用曲线完成习作，需准确体现各种线条的不同特性。

（3）结合立体构成美的形式法则完成不同的习作，要求建立不同的视觉关系。

3. 用形态要素的面，完成两件立体构成习作

要求：

（1）结合直面构成的不同排列方式完成习作。

（2）结合曲面构成的不同构成方式完成习作。

4. 用形态要素的体，完成三件立体构成习作

要求：

（1）在体的基本形式中，任选两种形式。

（2）分别结合体构成的基本方法：集聚、变形、切割，各完成一件。

5. 运用分割的方法完成空间立体构造习作1~2件

要求：

（1）应用分离的方法练习，使分离后的部分和被分离的部分，相互间既有变化又有联系。

（2）应用切割的方法体会切割使简单的形体发生体面转化的过程，要求增加原形态的空间感。

6. 运用组合的方法完成空间立体构造习作1~3件

要求：

（1）应用平衡的组合方法，完成一件立体形态。

（2）应用重复的组合方法，完成一组构成练习，力求表现和谐的气氛。

（3）应用渐变的组合方法，完成一组构成练习，力求表现出韵律美感。

7. 运用色彩的方法完成空间立体构造习作1~2件

要求：利用色彩的进退、色彩的对比，力求达到加强空间感的分割效果。

8. 完成立体构成的综合习作一件

要求：

（1）体现人与环境、人与空间的关系。

（2）可结合点、线、面形态要素综合完成，注意区分主调与副调的关系。

（3）简短附上与主题相关的描述性文字。

思 考 题

1. 学习立体构成的意义何在？
2. 如何运用立体构成的空间构成方法表现人与空间、人与环境的主题？
3. 通过立体构成的学习，想一想，我们该如何建立一个独具特色的设计框架体系，以满足人们的各种感知欲求？ 怎样的环境空间设计才算得上优秀作品？

第5章

三大构成在现代设计中的应用

构成设计

5.1 平面构成在现代设计中的应用

平面构成是艺术设计学科重要的基础课程之一，也是视觉艺术中一种重要的表现形式。平面构成中点、线、面之间的组合关系，在现代艺术及设计领域中被广泛应用，尤其对设计风格的形成具有重要影响。

平面构成是一种塑造视觉形象的构成，它研究的方向主要是：在平面设计中如何创造贴切的形象？怎样处理形象与形象之间的关系？如何按照美的形式法则去设计所需的图形、版面等。在广告设计、书籍装帧设计、VI设计、展示设计、产品设计、建筑设计、室内设计、动漫设计等现代设计领域，都会涉及平面构成的具体运用，涉及各种不同的平面构成设计手法。

5.1.1 平面构成在广告设计中的应用

在广告设计中，点、线、面元素按照一定的法则进行分解、组合，从而构成理想的组合形式。

图5-1是超市促销广告，它运用平面构成中点的密集构成和特异构成的双重手法，突出了画面主题，让整体视觉感受更为集中，画面更加饱满。

图5-1 超市促销广告

图5-2也同样运用了密集构成手法来进行画面处理，作品表达了对乱砍伐的无奈，呼吁大众保护森林资源的主题。

碧浪洗衣粉广告（图5-3），通过夸张手法对画面进行了后期处理，使人看到画面就能感同身受，作品运用放射构成的构图方式，让我们看到不可避免的顽渍；通过对比构成，将顽渍与洗衣粉整合在一起，使用反向推理让受众明白——再避之不及的顽渍，碧浪洗衣粉都能"抵挡得住"。

图5-2 公益招贴设计

图5-3 碧浪洗衣粉广告

图5-4这则公益广告，将珍稀动物的外形作为图形元素进行了画面组合。整个画面如同一张视力表，很巧妙地运用了平面构成中的渐变构成手法，把主题信息传达给受众：如果不珍惜和保护这些濒临灭绝的动物，随着时间的流逝，它们终有一天会消失不见。

日本设计大师福田繁雄的招贴设计作品（图5-5），运用了正负形的处理方式来表现主题，同时又运用平面构成中相对重复的构成手法，让整个画面简洁、巧妙、一目了然。

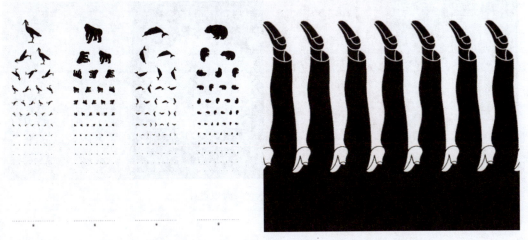

图5-4 世界自然基金会的公益海报　　　　图5-5 福田繁雄的招贴设计

图5-6所示系列化妆品广告，采用了夸张的手法，并运用平面构成中线的放射构成方式，让画面产生了强烈的感染力，以此来达成诉求目标，即使用后"让你的睫毛无限纤长"。

图5-6 蜜丝佛陀睫毛膏系列广告

图5-7这则乐泰胶水广告，恰当地运用了渐变构成的表现手法，展现出碎裂的过程和效果。

图5-7 乐泰胶水广告

图5-8这幅海报，借用"春夏秋冬"四个汉字，并结合四季不同的色彩特点，对主题进行了一种文化思想上的独特诠释，同时运用放射、渐变等构成手法对文字加以图形化组合，使画面具有了很强的形式感。

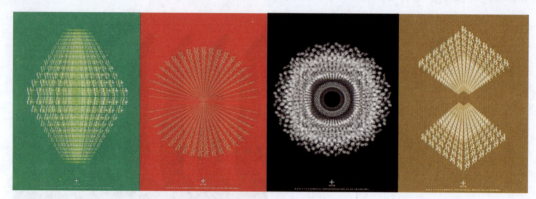

图5-8　"四方六合"海报设计

5.1.2　平面构成在包装设计中的应用

在包装设计中，平面构成的处理手法也得到了广泛的运用（图5-9～图5-11）。

图5-9是巧克力饼干的包装设计，采用了实物图片与矢量图形相结合，同时运用平构中的对比构成和相对重复等多重设计手法，让整体视觉效果显得丰富而有趣。

图5-10为牛奶包装盒设计，它以点为图形元素，并组合成包装纹样，结合白色盒型，虚实有度，让主次关系更为明确。

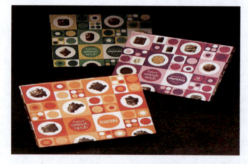 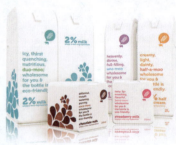

图5-9　巧克力饼干包装设计　　　　　　　　　　图5-10　牛奶包装设计

图5-11的包装设计中，每个酒瓶选用了不同的形态和色调装饰画面，以这种对比与统一的构成手法，强调了鲜明的主次关系。

图5-12的包装设计，选用点和线为基本元素进行画面组合，从整体效果上看，纯粹而有趣，加上选择的漂亮色系，使产品具有了强烈的风格性和识别性。

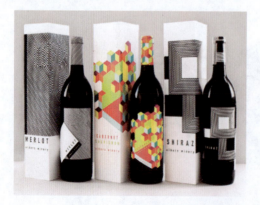

图5-11　酒瓶包装设计　　　　　　　　图5-12　饮料包装设计

真鲜奶吧的食品包装设计（图5-13），以带着不同表情的可爱卡通脸谱为主体形象，与透明包装材料里露出的食品形成鲜明的线、面的对比，整体效果生动可爱，能刺激消费者的食欲及购买欲望。

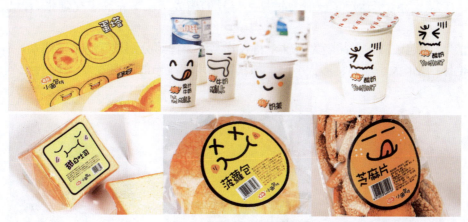

图5-13 真鲜奶吧包装设计

图5-14的面膜包装盒，选用了各种不同的植物形象和色调来进行盒面的装饰及产品描述，在图案形态上，将叶片、花瓣等元素作了近似外形的艺术处理，以此来表现产品的属性和特点，风格定位准确，整体感觉清爽、怡人。

香水包装设计（图5-15），应用炫目的色彩加上环形线条的重复组合，使整个包装时尚、现代，充满了青春活力。同时多组线条构成的图形，与品名形成了鲜明的对比，突出了品牌信息。

图5-14 可采面贴膜包装设计　　　　　　图5-15 香水包装设计

图5-16是免疫药品的包装设计，它运用了平构中的点形态和重复构成手法来设计画面，并选用不同的色调表达了不同功效的产品属性。整体感觉严谨、安定，符合药品包装的现实要求。

图5-16 药品包装设计

意大利冰淇淋品牌GELATO的包装设计（图5-17），大胆创新，突破了常规冰淇淋包装的设计风格，把人物、马、汽车等与水果图形同构在一起，具有极强的视觉和思维冲击力，同时巧妙地标识出了不同的冰淇淋口味。杯盖上的图形运用了放射、重复和特异的构成手法，充满了视觉张力，也再次强调了该产品的口味属性。

图5-18的儿童饮料包装瓶，以品名为中轴，将人物与水果图形分别放置于上下两端，体现了相对对称的构成方式，虽上下图形大小不等、形状不同，却获得了均衡统一的协调效果。

图5-17 GELATO冰淇淋包装设计　　　　　　　　图5-18 儿童饮料包装设计

5.1.3　平面构成在书籍装帧设计中的应用

在书籍装帧设计中，用于封面装饰的构成手段风格各异，流派繁多。根据不同主题选择不同元素进行表现，视觉效果也会有所不同。图5-19属于系列丛书，运用了点的密集构成方式，跳跃而不凌乱，变化丰富却井然有序。书名部分在点的分布中形成特异符号进行对比，使书名更加醒目、突出。

大师杉浦康平设计的封面作品（图5-20），也是以点的密集构成方式来经营画面，其中点的重复排列、有序的美感，扩大主体图形和书名的排列，让主次关系更加明确。

图5-19 日本书籍装帧设计　　　　　　　　图5-20 杉浦康平封面设计

图5-21是360度设计类杂志，其封面以横向的细线重复排列组构画面，书脊整合在一起时又回归到"360°"的主题上来，构思巧妙，整体效果统一、简洁、纯粹。

图5-21 360°杂志设计

图5-22所示的书装设计,以点的组合方式进行文字和书目的排列构成,既富有节奏变化,又具有视觉趣味,达到了整体统一的良好效果。

图5-22 书装设计(赵晓玲、耿兆辉、伍妍)

5.1.4 平面构成在其他设计中的应用

在产品设计中,平面构成也总是灵活运用于各个领域。图5-23为香奈儿推出的高级珠宝表"Mademoiselle Prive(女士专属)"系列,以东方屏风与品牌经典的山茶花图案作为灵感,在黑色的表盘上,用珐琅工艺、钻石镶嵌等精湛技艺,打造出孔雀、星空、山茶花等图案,点、线、面元素穿插其中,让整体充满灵动的感觉,为香奈儿以黑白两色呈现的经典优雅注入了活力。

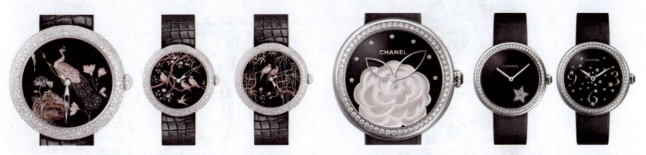

图5-23 香奈儿珠宝腕表"Mademoiselle Prive"系列

图5-24为日本饰物品牌Q-pot推出的可爱而奢华的巧克力造型手机。一直以七彩糖果和巧克力为设计灵感的Q-pot,将"甜蜜元素"和数码产品联姻,专为女性设计出这款限量版Q-pot手机,点、线、面元素运用灵活到位,构成感很强。手机面板上一块块巧克力的设计,呈现出巧克力入口即溶感,底层更以高调的金色系衬托,如同百货专柜卖的金砖巧克力,甜美而奢华。

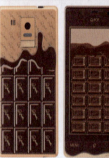

图5-24　Q-pot Phone智慧型手机设计

　　在服饰设计中，点、线、面元素的运用对服装整体效果的表现具有重要而直接的意义。图5-25为时装设计展示，作者把书法元素以点的形式和改良创新后的中式上装结合起来，富有崭新的时尚气息。汉字纹样经规则的三点排列后，呼应出盘扣的端庄、古典之美，使作品充满了东方魅力。

　　插画设计中，巧妙地运用材质和平面构成关系，能够突破平面二维形态，突显丰富的空间感。图5-26为加拿大插画师Elly MacKay用拼贴技法创作的梦幻、柔美世界。在这些作品中，一切都具有单纯的美好状态。Elly MacKay先在一种合成塑料纸上绘画，然后上色，最后精心剪裁，布置场景，创作完成后就成为一幅幅极具动感的画面，呈现出"不平的平面"效果。

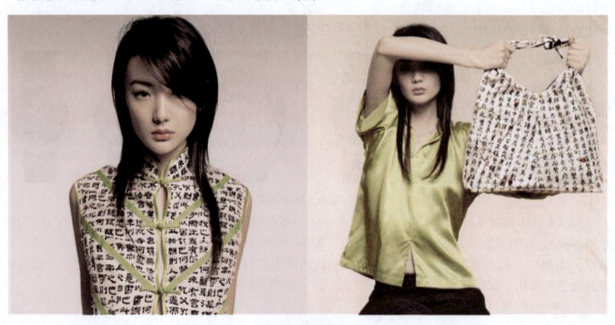

图5-25　时装设计

图5-26 Elly MacKay插画设计

图5-27为华盛顿州艺术家Chris Maynard的设计作品，他常常以鸟作为画面的主体元素，将羽毛在二维平面上进行构成组合及造型，再加上色彩、光线的配合，设计出一幅幅栩栩如生的作品。

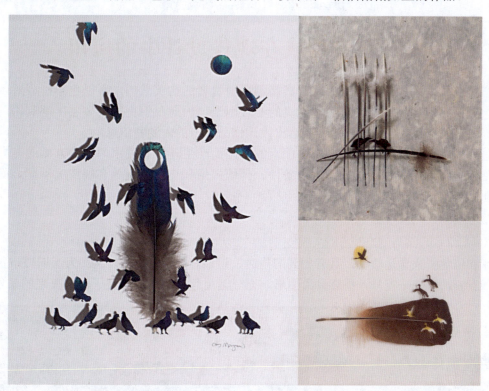

图5-27 Chris Maynard的设计作品

在摄影作品中，恰当运用平面构成原理，能营造出完整的视觉美感。图5-28是名为*Exploded Flowers*的摄影作品，由新加坡摄影师Fong Qi Wei拍摄。图片以拆散的花瓣为主要形象，将花朵的鲜美、艳丽、可爱，以独特的构成方式呈现在大家眼前。Fong Qi Wei镜头下的花朵，既展现了放射状的整体对称感，又刻画出每一组成部分的微妙细节。轻轻拔出花瓣，运用点的构成再将其重组，这些花瓣仿佛从花蕊中突然怒放，如夜晚天空中的烟火一样绚丽、热烈。

构成设计

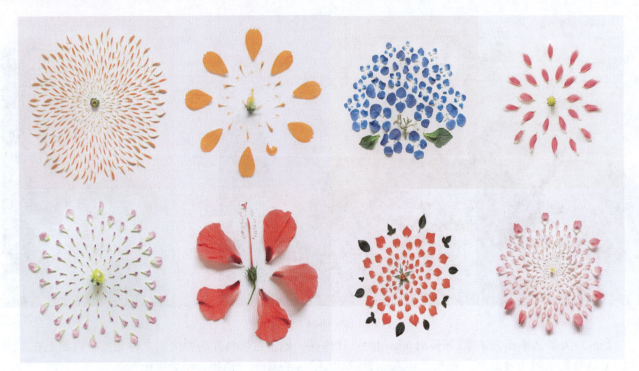

图5-28 新加坡摄影师Fong Qi Wei的作品

5.2 色彩构成在现代设计中的应用

由于色彩能快速地感染人、打动人,并直接刺激消费者的购买欲望,所以色彩构成对于艺术设计来说必不可少。特别在现代设计中,存在着大量的心理因素,因此我们更需要多层次地利用色彩独特的视觉心理语言,营造出所需的功能性效果,传达出设计作品特有的内涵和信息。

色彩总是随着时代、地域、个人判断等因素的不同而产生理解、使用习惯等方面的差异。不同的国家和民族,由于社会背景、经济状况、生活条件、传统风俗和自然环境等客观情况不同,而总是将同一色彩赋予不同的情感倾向和象征意义。

5.2.1 色彩构成在广告设计中的应用

广告设计利用色彩来传递信息,具有独到的传达、识别与象征作用。图5-29为深圳城市生活文化海报设计展作品《五彩斑斓——夜》,摒弃具象图形,充分运用色彩关系,表现了深圳夜晚的景象。

图5-29 海报设计《五彩斑斓——夜》

图5-30为织物软化剂广告作品,画面色调柔和,给人以清新、温暖的熨贴感,这非常符合产品的属性特征——当我们购买使用后,会让衣服如此柔顺舒适。

Jeep车的广告招贴（图5-31），作者将对比强烈的黄蓝二色与两组对比图形巧妙地结合起来，由色彩交错产生另一个新色块，从而形成Jeep车的简捷大轮廓，点击了主题，同时体现出Jeep车兼具二者优点：狼的野性和勇猛，以及骆驼的驯服和耐劳；苗条者的灵巧及强壮者的剽悍，并具有更好品质的功能特点。

图5-30 织物软化剂广告　　　　　　　　图5-31 Jeep车的创意广告

图5-32这则广告，运用了丰富而强烈的互补色对比、中中调明度对比，达成了五彩缤纷的视觉效果。画面中绚烂夺目的颜色，传递出时尚、活力的青春气息。拖鞋本身细碎多样的鲜明色彩，与相对单纯整块的背景色形成虚实得当的良好衬托关系，达到整体上的和谐统一。

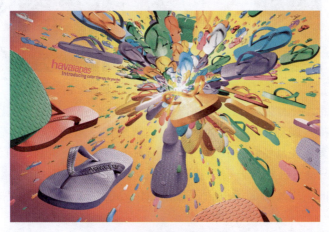

图5-32 哈瓦那糖果系列拖鞋广告

施华洛世奇的产品广告（图5-33），运用低纯度和邻近色的较弱对比，主要依靠明度达成亮丽的画面效果，传递出品牌优雅的调性，同时通过一些后期处理，让画面折射出水晶饰品般的通透感，使得原本沉稳的色调，具有了独特闪亮的视觉效果。

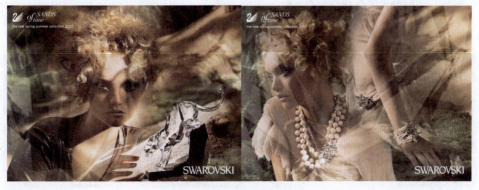

图5-33 施华洛世奇产品广告

5.2.2 色彩构成在VI设计中的应用

在VI（visual identity）设计中，色彩的运用对整个视觉识别系统都具有至关重要的意义，如可口可乐的红色、富士胶卷的绿色、柯达胶卷的黄色等。许多著名品牌都精心选定了某些色彩作为代表自身形象的标准色系，因为色彩不仅能传递情感、沟通思想，而且还具有表现品牌属性和特征的重要宣示功能。

墨尔本（Melbourne）的视觉识别系统（图5-34），反映出国际公认的多元、创新、宜居和重视生态的城市形象。由全球著名品牌顾问机构Landor设计的"M"形新市徽，取代了20世纪90年代初启用的树叶旧标志。在该VI设计中，色彩的传达性起到了非常重要的作用，它传达出墨尔本市时尚、丰富、活力、新潮的现代化全新风貌。

图5-34 墨尔本（Melbourne）的视觉识别系统

俄罗斯国家电信运营商，拥有俄罗斯最大的国内骨干网（约50万公里），以及为全国约3 500万家庭提供"最后一公里"入户接入服务。崭新的形象识别系统现代、阳光、温暖、有趣、体贴和敏捷，并且纹样和色彩的风格都很能突显民族特色（图5-35）。形态上，因为公司名称单词的首字母是P（P看起来像耳朵，跟电信主题相关），另外也和公司运营所在地国家名称首字母"R"相似，所以这成为一个主要的形态设计符号。色彩方面，用鲜亮的渐变色代替了原logo的深蓝调，以蓝色和橘色代表公司的主体形象，logo中的其他色彩表示公司其他不同的服务。

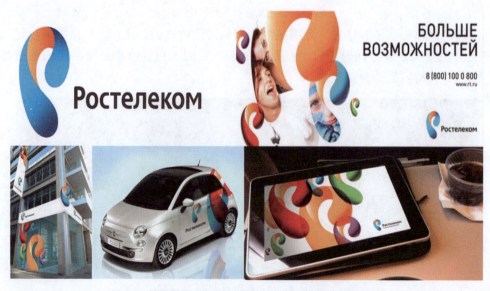

图5-35 俄罗斯国家电信运营商Rostelecom视觉识别系统

2012年足球欧锦赛的标志，由三朵含苞待放、色彩对比强烈的花朵组成，中间绘成足球形状的大花代表足球运动，左边以红白二色绘成的花朵和右边以蓝、黄绘成的花朵，以色采集的方式，分别代表了与两个主办国国旗色调吻合的波兰及乌克兰。此外，整体延展设计在用色上活泼大胆、对比十分鲜明和强烈，体现出积极、阳光、不畏艰难的运动精神（图5-36）。

图5-36 2012足球欧洲锦标赛部分VI设计

成都市龙泉驿区VI设计研究项目（图5-37），以水墨形式为表现手法，点为视觉元素，力图通过深具内涵和想象力的传达方式，表现出该区灵动、秀美的风貌特征：春光明媚中，朵朵盛开的娇艳桃花；盛夏，龙泉湖上荡开的一圈圈清凉涟漪；秋季，挂满累累丰硕果实的沉甸枝头；冬日，龙泉山上纯洁悠然的沉静风光等。作品侧重利用了色彩的情感功能，表现出四季更叠中该地既有的不同特色，而水墨元素的浸润让原本具有时代感的设计又添加了更浓郁的东方文化气息。

图5-37 成都龙泉驿区部分VI设计研究项目（赵晓玲、耿兆辉、伍妍）

图5-38为成都市餐饮品牌《神仙兔》的部分VI设计，其中运用的暖色主调拉近了与消费者的距离，色块上主要选用了橘红、中黄等类似色系，进行了一个色相上的弱对比组合，以求得统一、和谐的视觉效果，并在色相的引导下唤起充足的食欲感。

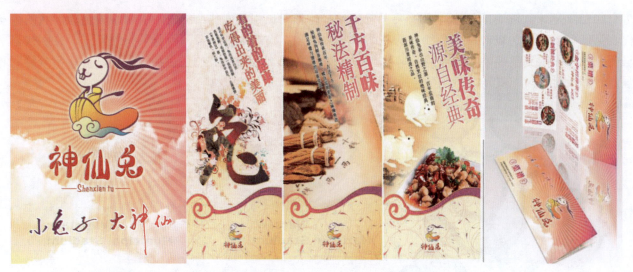

图5-38 成都餐饮品牌《神仙兔》部分VI设计（伍妍）

5.2.3 色彩构成在包装设计中的应用

包装设计中的色彩表现，既要有一定的共同性、典型性，又要有独特的个体性，这种包装才能在市场竞争中立于不败之地。同时，包装色彩应在使消费者赏心悦目之余，感受到来自色彩设计的高品质生活。"以人为本"去创造更为美观的包装，是包装设计师终生追求的职业目标。图5-39是MALIBU酒的包装设计，作为朗姆酒的典型，它代表着加勒比海岸浓荫下闲适无忧的生活方式。在色彩设计上，展现了迷人的热带风情：大海、阳光、沙滩、棕榈树……带给人身临其境的想象空间。

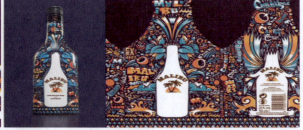

图5-39 MALIBU酒的包装设计

图5-40是茶叶包装作品，作者运用色彩的联想功能，对不同种类的茶进行了分类：棕黄色是乌龙茶，绿色是绿茶。作品运用简单的色块组合，表达出"茶"这种饮品带给我们以清淡、闲适的生活方式，同时用适当降低纯度的手段，令产品更具品质感，也使视觉效果更趋整体、协调。

图5-40 茶叶包装设计

图5-41为"东方树叶"饮品包装,该系列产品包含红茶(Red)、绿茶(Green)、茉莉(Jasmine)及乌龙(Oolong)四种经典口味,由英国Pearlfisher公司设计完成。中国,原本是个巨大的茶饮料消费市场,但目前大多数同类产品,其包装形象都有雷同的问题存在,缺乏鲜明的识别性能。设计中,Pearlfisher站在一个"旁观者"的清醒角度,从纹样风格上,令包装剪纸化、皮影化;从色彩搭配上,一方面注意与各款饮料自身颜色的协调和对比关系,另一方面也关照了东方文化的用色特点与习惯,这样在中国风的前提下,给人以别样的全新视觉感受;同时,通过对包装瓶外形微妙细节的设计处理,将这套具有清新民族风的作品,引入到当代的国际化大环境中。

如图的果汁包装设计中(图5-42),关注了每款饮品富含的水果成分之色彩倾向,并以此为主要因素,将画面在高纯度的红色、黄色及绿色基调下,把其余各色元素统筹起来,整体效果主次分明、艳丽诱人,协调统一。

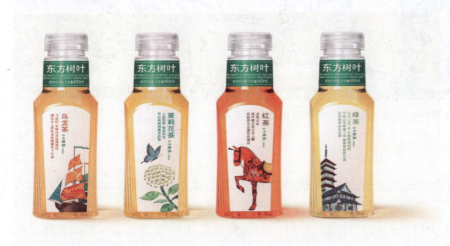
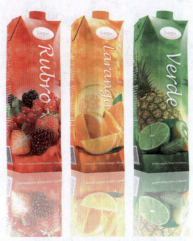

图5-41 "东方树叶"包装设计　　　　　　　　　图5-42 混合果汁饮料包装设计

5.2.4　色彩构成在空间设计中的应用

在空间设计里,色调对作品整体风格的确定,具有最为直观的视觉影响,合理、有创见的色彩搭配,能提升品质感和空间感。图5-43为典型的艳灰对比关系,不同明度的灰系主旋律,令餐厅和开放式厨房显得明亮、整洁,同时让空间内的所有质感也都得到很好地呈现。在这里,鲜艳的果实起到了画龙点睛的作用。

图5-44所示的手袋橱窗设计,主要以点为视觉元素,将不同明度及纯度的紫系花朵进行散点式排列,以衬托其间的黑色手袋,在华丽花朵的簇拥下,手袋高贵、典雅、浪漫的气质得到了更好的呈现。

图5-45以柠檬本身的固有色为色彩配搭依据,以黄系灯光与绿系的室内布置为对比,让产品的特点与属性更加明确,视觉效果明亮清新。

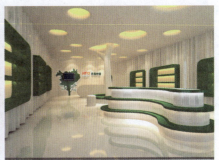

图5-43 室内空间设计　　　　　图5-44 手袋橱窗设计　　　　　图5-45 华通柠檬品牌专卖店的设计

5.2.5 色彩构成在插画设计中的应用

插画设计里，色彩的巧妙运用，能传递出更为有效的视觉信息和准确情绪。色彩本身并没有灵魂，但它除了传达一种物理现象外，还能引发人的心理改变。所以，人们能感受到色彩的情感性，这也是因为人们长期生活在一个色彩的世界中，积累了许多与色彩相关的丰富经验。图5-46是达芙妮品牌的一套插画作品，作者运用色彩三要素的对比关系，将花朵与女鞋间的层次处理得恰到好处。整套插画设计，因色彩元素的组织，使画面充满了时尚、青春、朝气的气息，并女性味十足。

图5-46 达芙妮品牌部分插画设计（鹌鹑蛋）

5.2.6 色彩构成在其他设计中的应用

在创意产品设计中，色彩的合理运用能快速抓住消费者的需求心理，引起强烈共鸣。图5-47为Bedtoppings的创意床单与被罩设计。Bedtoppings是来自澳大利亚的创意家纺品牌，他们的趣味设计，让平日形式单一的床单、被罩拥有了不一样的视觉体验。当孩子们躺在这种用巧克力花色装饰的软床上，再盖上巧克力包装纸似的棉被，连梦境都会充满巧克力的浓香味道了吧！这些新奇的构想和设计，运用了丰富的想象力和色彩对比关系，让人过目不忘，同时也印证了Bedtoppings的理念："让睡眠变得更加有趣"。

图5-47 Bedtoppings创意家纺用品设计

巴西设计师Alan Chu为茶饮店"The Gourmet Tea"构想了一个很有意思的铺面（图5-48）：打烊后的小店，看上去只有由色彩、大小、宽窄不等的块面装潢而成的"四壁"，但每当开店，把那些平板"墙"进行适当地挪移、旋转，就可以"幻化"出货架、柜台和招牌。色彩在这里充当了重要角色：大部分以使用为主要功能的面，都被界定在灰色块指示的范围内，而专做展示用途的墙面，则以鲜亮的色彩加以装饰，所以无论货架是否被展开，店内的视觉效果最终保持不变。

图5-48 巴西设计师Alan Chu的茶饮店铺设计

服装设计中，独特的色彩搭配，无不体现出设计师的绝妙智慧和过人之处。图5-49为高田贤三（Kenzo）的2012春夏女装设计。绿色网格印花衬衫搭上橘红外套，再与美式棒球帽进行组合，打造出全新的美式休闲风格。设计师运用鲜明的对比色彩与美式风格进行混搭，为品牌注入了新鲜活力。

图5-49 高田贤三（Kenzo）2012春夏女装设计

图5-50为艺术家Helen Musselwhite的纸雕作品。作者以自然造物作为灵感来源，用剪切、折叠等多重手法，将色彩斑斓的纸张进行造型、组合、处理，创造出颇具风格并生机盎然的"立体画"。和谐的色彩组合，衬托出作品清新、唯美的气质。

图5-50 艺术家Helen Musselwhite的纸雕作品

图5-51是画家Jenny Vorwaller倾力创作的多款iPhone保护套，当这些手机外壳披上印象派"彩衣"后，就充满了浪漫多姿的艺术情调：色彩自由堆叠在一起，让只有黑白两色的iPhone随之变得独特而富有感染魅力，整体上充满了艺术气息。

图5-51 Jenny Vorwaller设计的iPhone手机套

5.3　立体构成在现代设计中的应用

通过第4章的学习，我们对立构的空间分类、基本形态的构成原理、空间立体美的形式法则、立构的空间构造方法，都有了一定程度的了解。现在，我们通过部分设计实例，从应用的角度来诠释立体构成的某些知识点，从而达到理论结合实际的目的。立体构成在现代设计中的应用领域十分广泛：包装设计、展示设计、室内设计、环境艺术设计、建筑设计、工业造型设计等。

5.3.1　立体构成在包装设计中的应用

优秀的包装设计作品，除了注重装潢，还需在包装结构、包装造型上多下功夫。只有这样，才能充分发挥包装设计的全方位功能（标识功能、导购功能、美化功能、实用功能等）。

从包装的保护性、方便性、实用性等基本功能和生产实际条件出发，依据科学原理对包装的内外部结构进行具体的规划、考虑，就是包装的结构设计部分。包装结构设计必须和立体构成相结合，运用立体构成中形态的基本加工手段，诸如折屈、压屈、弯曲、切割（图5-52）等，制作出具有保护作用、方便消费者使用的包装来。

包装造型设计又称形体设计，大多指包装容器的造型，运用立体构成中的构成原理、立体美的形式法则、立体的空间构造等方法，通过形态、色彩等因素的变化，将兼具实用和装潢功能的包装容器，以美观的视觉形式表现出来（图5-52～图5-53）。

图5-52和图5-53，运用立体构成中造型的基本加工手段，以简约的风格，将四方平面的自然材料，构造成富有空间感、引人注目的产品包装。此两款设计，同时符合功能使用性和美学效应的标准与需求，符合"少即是多"的简洁结构原则。

图5-52 碗包装设计

图5-53 装小食的碗

如图两款灯泡包装（图5-54、图5-55），运用了面材构成的弯曲、压屈、切割等加工手段，并结合了构成美的形式法则中重复及韵律等因素。

图5-54 灯泡包装（一）

图5-55 灯泡包装（二）

图5-56果品包装，考虑到水果的外形变化和需要透气的存放条件，运用了线材质柔韧、弹性、纤细、易造型的特点，为水果构造了一个可以开启的线袋，使之既方便提携，又便于保存和取食。

图5-56 线材构成在水果包装中的实际应用

图5-57蜡烛的包装，利用切割和插接的加工手段，使消费者既可透过外包装清晰地见到产品，又可将蜡烛牢牢地放置于盒中，而纸板面材的选用，使产品得到了足够的防震、防碰撞保护。

图5-58的包装，运用了压屈手段，使作品外棱被巧妙地切割掉一部分，而内凹的切面正好是一片树叶的形状，作者利用这一形象，将叶片的图案印制上去，使内置的草药商品通过包装得到形象化展示。

图5-57 蜡烛包装

图5-58 草药产品包装

图5-59的领带包装，运用了曲面构成中的弯曲加工手法，自然地结合了领带的柔软性，在将商品进行包装时也顺便展示了领带的材质特性。

图5-60～图5-63的四款包装设计，皆用到重复的方法来体现视觉美感，所不同的是，图5-60还结合了曲面的压屈加工，体现出曲面柔美与优雅的特性。后三件作品，则是结合直面折屈的手段，体现出包装的收折功能，以节约居室空间。

图5-59 简洁的屈面加工构造

图5-60 手表包装

图5-61 CD礼品包装

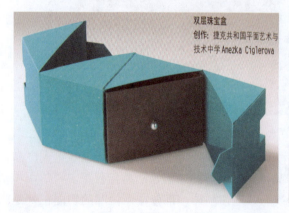
图5-62 双层珠宝盒设计

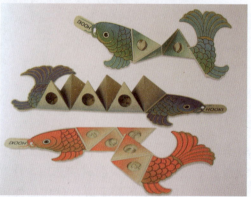
图5-63 鱼钩包装设计

图5-64的包装，运用切割手法，将盒面切成鱼鳞、鱼翅、鱼骨的形态，再运用面材构成中的插接构造方法，令包装不必使用胶合剂，便可将盒面插接在一起，风格简洁、独特，视觉感染力较强。

图5-65的包装，是波纹形压屈构成的典型实例，它利用板式结构在发生"S"形弯曲后所产生的半立体效果，进行了穿插式的趣味包装。同时，强烈的色相对比被恰到好处地应用其中，在光线的作用下，包装和产品都发生了色彩的明度变化，加强了整体的立体感、空间感。其铅笔形象和板式结构"S"形这两组重复的排列元素，使形态呈现出优美的韵律感和富有变化的节奏感，形成很强的视觉刺激效果。

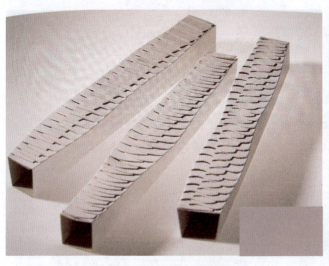 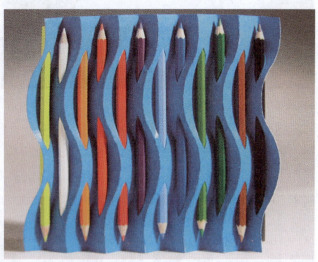

图5-64 法式鱼块包装　　　　　　　　　　　图5-65 彩色铅笔包装

图5-66这款茶叶包装，将百合花茶盛在一个可以开合的花形空间内，该作品运用了切割、插接的加工手段，使其看起来既实用又有趣，从而打动人心。

图5-67是一次性牙膏、牙刷的包装设计，其造型简易，折叠后形成的凹面结构，可同时容纳牙刷和牙膏，花色丰富多彩，符合产品的属性特征。

图5-66 百合花茶叶包装　　　　　　　　　　图5-67 牙膏与牙刷包装

图5-68的包装，运用面材构成中折屈的加工手段，将面材加工成锥状体；最关键的是，形体开口中出现的圆弧折屈，妥帖地将灯泡稳固和保护起来。

图5-69的设计，运用简洁的几何体，高度提炼和概括了水果外形，使整件包装传达出的视觉感受，与水果的体量、大小、色彩都发生着紧密关联。

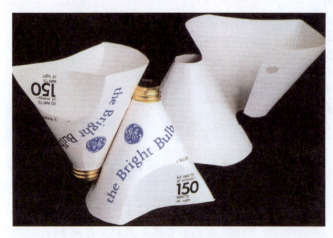

图5-68 灯泡包装　　　　　　　　　　　图5-69 水果包装设计

　　图5-70～图5-72是卡通动物造型的包装纸盒，这些设计都应用了立体构成中仿生形态的语言，对雄狮、奶牛、小猪等动物特征进行模仿、抽象、提炼和加工。从自然界中捕捉和模仿生物特征，也是创造空间形态的一种有趣方法。

图5-70 卡通造型的包装盒　　　　　图5-71 狮子礼品包装　　　　图5-72 卡通包装

　　图5-73是立体构成在学生设计中的实例运用。

图5-73 立体构成在学生包装设计中的运用

5.3.2　立体构成在展示设计中的应用

　　展示设计，是指在展示的空间环境中，采取一定的视觉传达手段，借助一定的展具设施，将一定的

信息和内容公示在大众面前,并以此对观众的心理、思想和行为产生一定影响的创造性活动。展示设计必须通过特定的环境和特别的方式来获得展示效果。

提到展示设计,我们就会想到陈列。一般地,展示的内容决定着陈列的形式,陈列的形式将推动内容的传播效力。展览中,经常会把商品及相关的展品放在展台、展架、展柜中供人们观赏,因此陈列是展览设计中的必要动作。陈列应与展示空间紧密结合,构成一种三维空间的整体美。所以,在展示设计中,必须调动一切可能性,通过有力地展示空间环境、展具的个性造型,以及对色彩、灯光氛围等处理,来吸引顾客,取得所需的展示效果。

在展示空间环境及展具设施的形态造型设计中,都和立体构成有着紧密联系,合理应用立体构成中基本形态的构成原理、空间立体美的形式法则、立体构成的空间构造方法,对获取所需的诉求效果具有深远的实用意义(图5-74~图5-77)。

图5-74 富于动感的展示空间

图5-75 色彩加强了空间感

图5-76 富有个性的展示空间

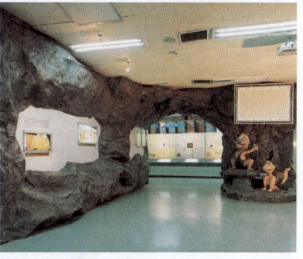

图5-77 空间分割在展厅的合理运用

RK Apothecary是出售沐浴品、护肤品的专卖店(图5-78),由Los Angeles Design Group设计,专卖店里放置产品的"outré fruit"展台,造型特别,令人瞩目。它运用线体的重复排列组合,使形态在统一与变化中产生出优美的韵律和节奏。

草间弥生,被称为日本最伟大的当代艺术家之一,其(图5-79所示)作品以无穷无尽的镂空圆点,形成了虚的面分割空间,并组合成红白艳丽的大小花朵,重叠成海洋,虚化了真实空间的存在,令人阵阵眩晕,产生不知身在何处的迷惑。

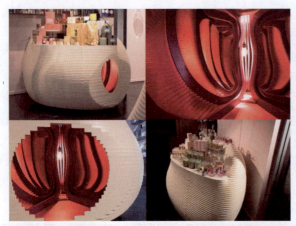
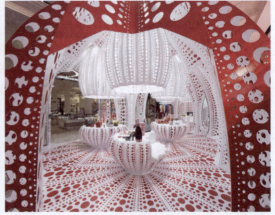

图5-78 RK Apothecary美容护肤品专卖店设计　　　　　图5-79 路易威登概念店

此外，还可以利用形状相同或相似的特点，对形态元素进行有秩序的重复增加，通过对形体形状、长短、粗细、多少等因素进行重复、渐变等形式的排列组合，使整体、统一的空间形态产生奇妙、有趣的变化（图5-80～图5-82）。

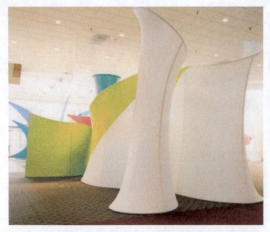
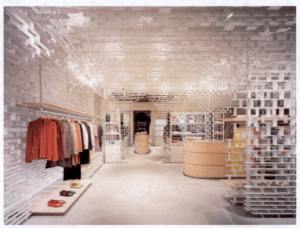

图5-80 以曲面体为构成元素的展示空间　　　　　图5-81 简单而律动的展示空间

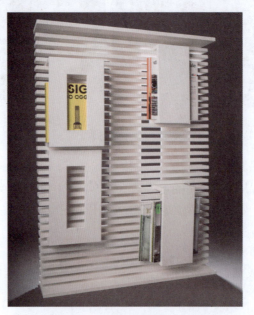

图5-82 形象的重复产生韵律美感

5.3.3 立体构成在家居用品设计中的应用

实例如图5-83~图5-87所示。

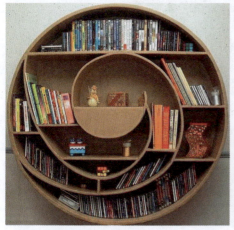
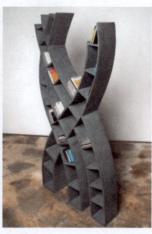
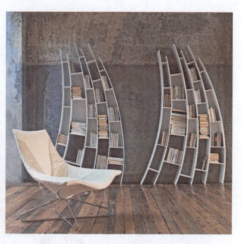

图5-83 被直面体、曲面体同时分割的书架　　图5-84 以自由曲线造型的书架　　图5-85 有序变化的线构成的书架

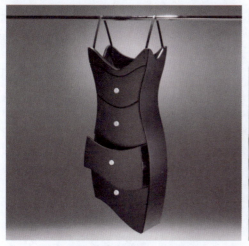
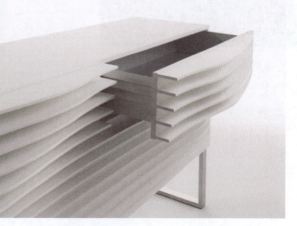

图5-86 模仿女人形体设计的抽屉　　　　图5-87 富有序列视觉美感的收纳柜

图5-88~图5-93是利用立体构成各种手法生成的椅、凳的创意设计。

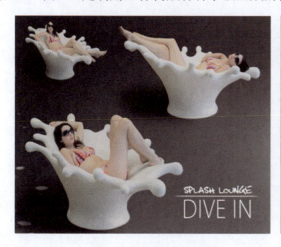
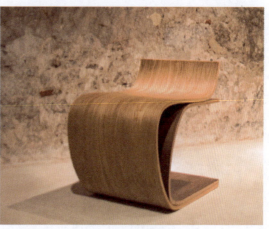

图5-88 展开想象力的造型　　　　　　　图5-89 曲面体的应用

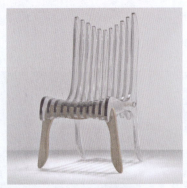 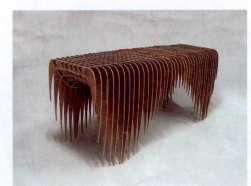

图5-90 线条的重复排列　　　　　　图5-91 有秩序美感的凳子

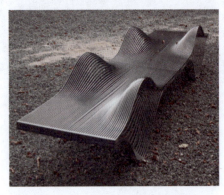 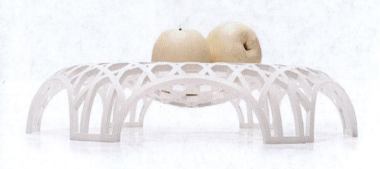

图5-92 线条的弯曲造就出空间的变化　　　图5-93 空间感极强的果盘设计

图5-94是日本建筑设计师中村竜治设计的丝瓜椅，该设计应用线材的连接、交叠等组合方式构制而成，同时依靠曲线条之间相互的扩张弹力来维持牢固的形态关系。此凳运用了曲线渐变方式进行排列、透叠，使之从不同角度看，线条都呈现出有序的、具有视觉冲击力的复杂形状。

图5-95所示的鸡舍，是由曲面几何体构造的简洁形体，作者用简洁的切割方式将内部空间饱满地呈现出来。

图5-94 凳子设计　　　　　　图5-95 鸡舍设计

图5-96属于不对称均衡设计，当量感达到平衡时，我们完全可以自由、灵活地处理形象元素。这样的造型，使人感到活泼，变化丰富，构思巧妙。

图5-97的书架，运用渐变的组合方式，呈规律性的变化、发展，从而产生有序的动态视觉美感。

图5-96 书靠设计

图5-97 有秩序美感的书架

5.3.4 立体构成在建筑设计中的应用

建筑是单个的立体形态，与立体构成有着不可分割的紧密联系。我们在前面章节中讲到过立体空间的构造方法，诸如分割、组合、色彩等，都能很好地帮助建筑设计师表现建筑的"体量"和"实体"。随着城市的建设、工业的发展，加之建筑思想上的变化，人们对于所处环境，除要求条件适宜外，还需及时感知各种变化的信息。在前面立体构成传达的视觉感受章节中，我们讲到信息是通过人们感觉获得的，主要有视觉、听觉、触觉、嗅觉、味觉、热感觉等。在我们居住的城市环境中，有很多的建筑设计都能传达出极强的视觉感受（图5-98）。

猫形幼稚园的灵感，来源于Tomi Ungerer最喜爱的动物——猫（图5-98）。该建筑的外表形态运用简洁的几何形体，以对称组合的方式，构造出猫的立体模样，使人产生亲近感，并产生可爱的童话联想，引起幼儿感情上的积极反应。这样的生活环境，被孩子们看作是亲切的、有吸引力的。

图5-99是一幢垂直、错落的大型建筑，它像三只由小渐大的杯子，层层参差叠加而成。作者在设计时，应用了立体构成中重复、渐变、非对称性均衡的组合方法，使建筑保持了动态的垂直屹立状态。

图5-98 Tomi Ungerer幼稚园外观

图5-99 垂直的城市

图5-100的建筑，由墙面切割开许多分散的小窗户，随着外部的光线变化，强度不同的光元素全时段参加了空间的分割，使建筑产生了丰富的视觉变化。

图5-101的教堂与日本泡泡屋在设计构思上有着异曲同工之妙，只是教堂的建造更加极致：充分的光线，让建筑的全方位都发生了丰富的空间变化。

图5-100 日本泡泡屋建筑　　　　　图5-101 通透的"透明教堂"

　　重复的形体，加上渐增、渐密的形象组合，使空间产生了一种特殊的秩序美感，具有强大的视觉冲击力（图5-102）。

　　图5-103中，材质、色泽的对比，加上不同切割手段的综合运用，使整幢建筑呈现出强烈的节奏感和美丽的空间感。

图5-102　GUN architects水教堂　　　　　图5-103 古老教堂中的艺术博物馆

　　图5-104～图5-106所示的建筑，都运用了立体构成中色元素的空间分割功能，以加强建筑的空间感和层次感。

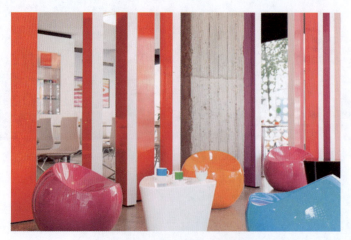

图5-104 色彩的分割加强空间感

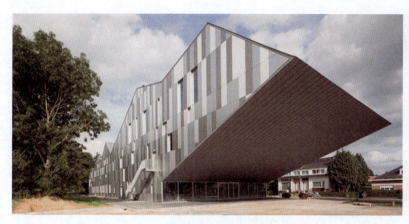
图5-105 MWD艺术学校

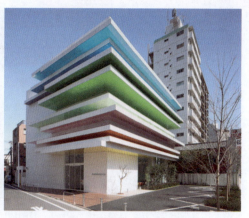
图5-106 彩虹银行建筑设计

5.4 三大构成的创意开拓与综合表现

　　三大构成是所有现代艺术设计的基础,通常我们不会单纯只用它们中的某一项,而是进行全面的综合利用。应该说,设计构成在现代视觉艺术设计的所有领域中,都发挥着至关重要的作用。如今,综合性的构成已经成为艺术设计中不可分割的重要部分,优秀的构成一定是成功作品的前提,是开展设计工作时必须经历的一个坚实步骤。把好的设计理念融入到合理的构成中,也是将构成的最初思想进行升华与表现的最好方法。

　　在建筑设计中,建筑以空间形式存在,空间的舒适与否极大程度地影响着人类的生存活动。三大构成的充分应用,正好可以达成外表美感与科学构造并存的目标。

　　图5-107是广州博物馆的建筑设计,是由香港许李严建筑师有限公司和广东省建筑设计研究院合作完成的建筑方案,其概念是"月光宝盒"。其外观正如一个存放珍宝的精致方盒,这里采用了凹凸不平的立面设计,并以此与广东传统的牙雕相结合,具有丰富的文化内涵。博物馆的银灰色六面体结构,具有一种外来特质,一块块被切的立面凸显出不规则凹痕的特点。这座博物馆,与其说是一座城市建筑作品,还不如说它更像科幻小说里的情景出现在现实生活中。这是一件高效、具有视觉冲击力,且极具雕塑风格的当代建筑作品。

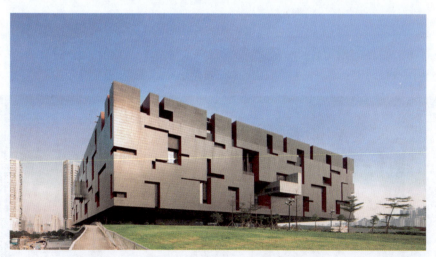
图5-107 广州博物馆的建筑设计

　　著名设计大师吕敬人的书籍装帧作品——《对影丛书》,一套两册可以分开,也可以合二为一。一黑一白的色彩关系,层次对比分明,简洁干净(图5-108)。

图5-108 吕敬人《对影丛书》书籍装帧设计

图5-109是一件为概念书籍设计的装帧作品，作者利用大自然水波的纹路原型，在书口处进行了大胆、创新的尝试性设计，看似随性的自然中却饱含着浓烈的艺术气息，蜿蜒缤纷的线条，在书籍上进行了激情的渐变构成，通过切割和镂空的处理手法，使色彩不断扩展，充满了艺术的感染力。

图5-109 概念书籍设计

图5-110为某商场主题性的橱窗设计。作者巧妙利用了远近空间的特点，以及点、线、面、体的构成关系，同时灵活采用了材质和光源，使整个主题的表现充满了很强的创意性。

图5-110 商场橱窗设计

法国的依云天然矿泉水公司，与英国时装设计大师Paul Smith携手合作，共同打造出充满青春活力

的"Happy"2010依云云彩瓶（图5-111）。Paul Smith标志性的鲜艳彩色条纹镶嵌在晶莹剔透的依云玻璃瓶上，映衬出来自阿尔卑斯山天然矿泉水的纯净自然，也体现了年轻人的青春活力与乐观主义精神；瓶身设计现代感十足，七色霓虹般的缤纷色彩，富有创意而又充满欢庆气氛；五种不同颜色的瓶盖尽显俏皮，传达出"依云"所倡导的青春、天然、健康的生活理念。

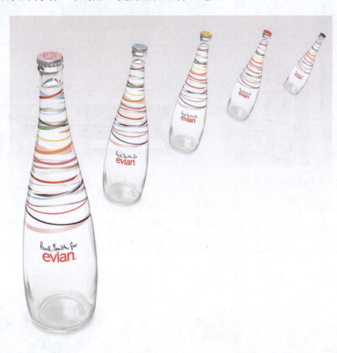

图5-111 2010特别纪念版依云矿泉水瓶型设计

图5-112的广告作品中，设计师采用独特的视角思维，以城市杂乱、蔓延的电线为主要表现元素，与画面里的人物形象进行了奇特的同构，又以蓝天和城市环境为背景，便于来往人群抬头就能看到……该作品与周围环境浑然一体，诙谐感十足。

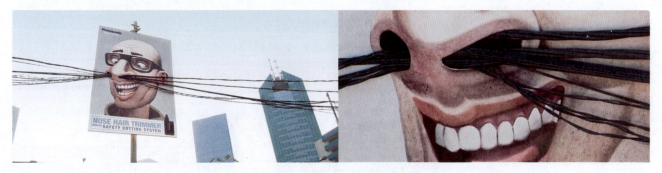

图5-112 松下鼻毛修剪器户外广告

图5-113这则户外广告，在创意过程中极其巧妙地利用了环境因素，让受众在观赏广告时不免产生丰富的视觉联想：上海著名的地标建筑海通证券大厦高层部分，原本具有独特的波浪形外表，为此，设计师特别将这则巨幅广告放在了该大厦对面的高楼上，使人产生错觉，仿佛正是美的风扇强大的凉风，造成了对面建筑的波纹表面，使广告在关照对面大厦的体表构成时，具有非常强烈的趣味性。

图5-114中，设计者利用产品属性与抽拉手提袋的效果之间的关联，让消费者在使用手袋时就能得到产品使用效果的积极暗示，进一步增强了与消费者之间的互动性。同时，在色彩处理上也有巧妙安排，裙子选用与GNC产品一致的色彩，加强了与产品的直接关系，另外在袋子收口处，也就是人物腰线部位，用红色加以强调，拉开局部与整体间的差异，让受众一眼就能看到收缩减肥效果。

构成设计

图5-113 美的风扇的户外广告

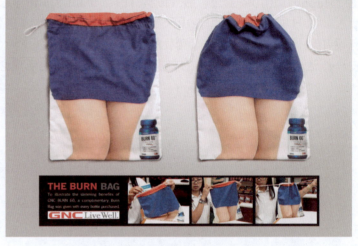

图5-114 GNC减肥产品手提袋设计

图5-115为便笺本的创意设计,只有对生活有细微观察的人才具有绝妙的好主意。当纸团糅合在一起后,形状近似球体,而把纸团丢进垃圾桶的动作,又类似于投球瞬间,于是设计师将纸团与各种球类巧妙结合起来,利用构成原理和色彩模仿,让普通的便笺本及便笺纸,变得更富新意和情趣。

图5-115 便笺本的创意设计

这个筷架的创意品设计,采取合二为一的构成概念,小而精巧,同时选用同类色系的木质材料,使产品既有区分效果,又能获得整体的高度统一(图5-116)。

图5-116 筷架的创意设计

如图5-117所示,红酒酒架的创意构想来源于"蜂巢"构造原理,坚固、吻合的外形,有效保护了易碎的玻璃酒瓶;方便随意拆分、组合的酒架结构,可根据空间需求或个人意愿,自由搭配出不同体量和轮廓的造型,这显然提升了使用者的参与性和互动性;银灰系的金属表面,可从质感、色调、陈列上更

好地衬托和展示各色酒瓶，并在视觉感受上将它们有秩序也有对比地统一起来。

图5-118为波兰设计师Alex Litovka创作的个性公仔咖啡杯设计，作者以英国、荷兰、墨西哥等国的咖啡文化及风土人情为灵感源泉，在图形构成、色彩选用上，经过精心组合之后，纸杯仿佛被注入生命，变成了有趣的公仔咖啡杯，新意十足。

图5-117 红酒酒架的创意设计　　　　　　图5-118 波兰设计师Alex Litovka的设计作品

图5-119是多伦多艺术家Dorie Millerson独一无二的雕塑作品，从远处看，这些小雕塑只不过是一些简单、常见的交通工具，似乎并无出彩之处。但当我们近距离观察时就会惊喜地发现，这些雕塑小品，全都由普通的针织线钩织而成，其织造过程纷繁复杂。细腻的针法体现了作者的心灵手巧；这些运输工具在展示时呈现的动态效果，更体现出作者独具匠心的创造才能。

图5-119 多伦多艺术家Dorie Millerson的针织雕塑作品

图5-120为韩国设计师Bomi Park创作的"残影桌子"，作品全面采用错综复杂的钢棍焊接而成，乍一看去，正像桌子投下的虚幻身影，在视觉感染度上，给人以强大的冲击力度。此外，桌面还链接了一些相关物件，如台灯等日常生活用具，这让作品看上去更具亲切的生活气息。在家居设计里注入戏剧化的

"幻觉元素",给人带来了新奇的视觉体验。

图5-120 韩国设计师Bomi Park创作的"残影桌子"

图5-121是设计师Richard C. Evans为家具商Bentply设计的个人名片,极具趣味和新意。作者将我们印象中古板的名片进行了创新构思,让平日里司空见惯的普通名片,通过立体构成中相应的思路和手法,采取改变视觉形态的巧妙方式,将名片迅速变形为一张造型完整可爱的小椅子,成为会"变魔术"的新式名片。该设计作品,既贴合了使用者的职业特征,又增添了设计的趣味性,还增强了观者的参与欲望,给人留下深刻的印象。

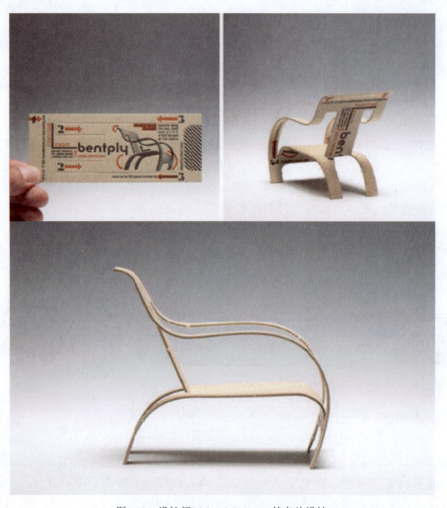

图5-121 设计师Richard C. Evans的名片设计

图5-122为艺术家Paola Mirai利用废弃电子元件制作的"科技感"系列饰品。Paola Mirai凭借自己的独特创意,将旧相机、旧耳机里的细小零件拆卸下来,并与其他透明材质相结合,制作成颇具独特视觉效果的手镯、戒指、袖扣等饰品,把"破铜烂铁"变成了漂亮的装饰用品,并给人们以当代的、科技的、前卫的心理感受。该作品充分体现出创造者个性的思维方式和丰富的想象力。

图5-122 艺术家Paola Mirai的"科技感"饰品设计

图5-123为斯洛伐克设计师Veronika Paluchova设计的作品。Veronika Paluchova钟情于简洁却不乏人情味的艺术路线,他喜欢借用天然木材,在家居装饰中倍添温暖质感。构成上,大多以一些木条搭配简单的几何造型制作而成。粗糙的树皮、纵横的木纹,让人体会到设计与大自然之间的亲密联系。

图5-123 Veronika Paluchova家居设计作品

图5-124所示的Mini Cooper车型,由著名汽车设计师伊西戈尼斯设计,精简、饱满的线条符合当代的设计风格,完美融合并展现了古典与时尚的不同品味。又大又圆的头灯,持续彰显着该品牌的个性形象;其运动品质,让Mini成为真正的赢家;富有魅力、值得玩味的个性化设计,更让Mini大受追捧。其反传统的创新特性,充分反映了20世纪60年代的时代精神,被誉为"一款非常时尚、让人感觉快乐并会微笑的车辆"。

图5-124 Mini Cooper设计

图5-125为JOSEFINE / ROXY俱乐部的内部环境设计。俱乐部总面积955平方米，其顶部建筑构造完全摒弃了传统的90º角，采取了不同大小的六边形形态，借以连接和渲染天花板及四壁，甚至支柱也是棱状的。这些非常规的造型样式，使得舞池更具奇幻魅力，不对称的暗示出现在每一细节中；柱廊结构超过4吨，由上百个六边形群组而成，六边形交界处内置LED灯，形成动态光效，引人进入。这是一个真正由图形、灯光、音乐组成的梦幻境地，体现出强烈的未来主义装饰风格。

图5-125 JOSEFINE / ROXY俱乐部设计

思 考 题

1. 学习三大设计构成，对我们的本专业都具有哪些方面的实际意义？请举例说明。
2. 三大构成分别教会了我们哪些方面的能力？
3. 通过对三大构成的学习，想一想，我们该如何将现代视觉艺术设计的基础与实际的设计工作结合起来？

第6章

学生课堂习作点评

构成设计

本章点评的习作，都是中等偏上的普通习作，如此考虑的目的在于：这类案例具有普遍的典型性，因而也就更具评述价值，它们有优点，同时也有不足，通过正反两面的评讲与学习，更有助于我们掌握相关知识，发扬长处，同时，也可以因此预先避免作业中出现的不足和欠妥之处。

6.1 平面构成随堂习作点评

习作一：

图6-1 四川师范大学美术学院（赵童心）

点评：该设计是运用点、线、面为主要造型元素的综合构成，勾画出一幅女孩的头像（图6-1）。它以线的交织形式构成人物的头发，是一幅带有强烈秩序的设计习作。而黑色的帽子，则运用了面的表现形式，为画面增添了丰富的语言层次，表现细腻，变化也较为丰富，对形象的细节刻画比较到位。整件作品不仅运用了点、线、面，同时也关注了黑、白、灰的对比关系。

头发的线条组织稍显琐碎，如能再概括些、有序些，画面整体效果会更好。

习作二：

图6-2 四川师范大学美术学院（谭羽伶）

点评：该设计为一幅正负图形的平面构成作品（图6-2）。它以漂亮的蜡笔和竖条铅笔为主要的画面形象，很好地运用了正负空间，使画面的正空间为可爱的蜡笔形象，其负空间为竖条铅笔的形象。画面具有主次关系，对正负空间的运用也比较得当。细节有一定刻画，形象有恰当的变化，疏密有所组织，画面呈现出一定的节奏美感。

如果正空间的处理能再细腻一些，与负空间的对比将会更加鲜明，习作效果就会更好、更协调。

习作三：

图6-3 四川师范大学美术学院（杨茗涵）

点评：该习作为渐变设计（图6-3）。作者选用剪刀和女人体的剪影作为表现对象，采用了逐步变化的方法，过程上由简及繁，能将简洁的剪刀形象通过三个步骤变化成婀娜多姿的女人体剪影，方法是正确的，并且画面的概括性和完整性较强。

第一个剪刀形象和第二个步骤的形象变化稍显得快了些，如果过渡能再柔和点，会使得四个形象的刻画更加完整，过渡性、流畅性也会更好。

习作四：

图6-4 四川师范大学美术学院（杨茗涵）

点评：该习作选取麻绳为主体形象，运用了特异的表现手法（图6-4）。它在麻绳原本完整而规律的排列方式基础上，插入了爆断的戏剧化变异。该作品选择的特异位置得当，视觉和心理对比效果较为强烈，突出爆断的效果，使得画面主次鲜

明，同时并不破坏协调。

若适当增加画面的灰色层次，就会更显丰富和细腻。

习作五：

图6-5 四川师范大学美术学院（何为）

点评：该习作以"少女头像"为主要表现对象（图6-5）。画面活泼、丰富而灵动，题材独到。作者运用点、线、面的综合性元素进行整体设计，通过对各个元素的分解重构，组成一幅大小、疏密都安排得当，美观有趣的画面。

若适当增加画面的灰色层次，就会更显丰富和细腻，层次感也会更强。

习作六：

图6-6 四川师范大学美术学院（谭羽伶）

点评：图6-6选用"线条"为主要表现对象，采取了重复的排列手法，将单元图案有序地组织起来，视觉感受简洁大方，从全局来看，疏密处理较为有致，让整体形态富含节奏感，具有较强的画面美观感受。

若能将每个单元的线条排列再进行适当的分离，刻意造成跨度较大的疏密排列，将会加强整个画面明快的节奏感。让各个单元之间既有联系，又不互相粘连，那么层次与主次感会更加分明与完善，还可使整个画面更为丰富，并达到协调与统一的效果。

习作七：

图6-7 四川师范大学美术学院（周珊）

点评：图6-7为点、线、面的综合构成。其画面显得生动自如，富有生活气息，通过照片上小女孩微笑的眼睛、漂亮的蝴蝶结，背景欢快的音符等元素，展现出生活纯真、美好的一面，描绘方式上，松动自在，层次简洁、分明，有虚实关系。

若在背景的形象处理上，能配合前一个层次的照片，同时相应做些弱化的调整，会使得整个画面不同层次皆有呼应，并且主次关系更加明确、清晰。比如，在背景的圆形刻画上，可以适当将图形缩小，使得圆圈的造型与照片上小女孩的头型形成面积对比，如果大小对比强烈，则主次关系就更为鲜明。

习作八：

图6-8 四川师范大学美术学院（王宏俊）

点评：图6-8以茶壶和大象的图形作为表现对象，采取了渐变的表达手法。设计者由具象的茶壶造型通过六个绘画步骤，逐渐演变为大象头部形，形象生动、可爱、自然、简洁、轻松、大方、有趣，通过每个小步骤中不同画框的叠加，使其具有层次感、丰富感、组织感；画面的纵向线条以背景的方式出现，增加了空间感、连接感、节奏感和灰色上的层次感。

需要注意的是：画面中造型的精细程度还有待提高，可以通过点、线、面各个元素的再组合，形成新的设计图形，以丰富茶壶和大象头像的造型，这样会使整幅作品看起来完整性更强，也更加耐看。

习作九：

图6-9 四川师范大学美术学院（谭羽伶）

点评：这是一幅妙趣横生的正负图形造型设计（图6-9）。其形态取材于大自然中植物嫩芽的形态和生活中提取的房屋造型，作者将它们进行有机地组织、排列，构成一幅美好的画面，不仅保留了生活元素，而且赋予了美好的寓意，有主题、有创意，清新自然。画面的正形为嫩芽形象，负形为尖顶的房屋，既象征着美好的生活充满崭新的希望，又传达了自然环境与人居和谐的永恒话题。同时，作者在处理房屋造型时，运用了拟人的设计手法，将人物面部特征与之协调地结合起来，使之更富亲和力和趣味性。

如若能在细节处理上更加细致一些，效果将更好。比如，面的出现、黑色的勾画不够平整、细致等。

习作十：

图6-10 四川师范大学美术学院（唐强）

点评：图6-10为点、线、面的综合构成。该作品画面生动活泼，点的形状、大小富有一定的节奏变化；曲线的出现，在视觉上带给人以流线感，引领我们的视线不由自主地转向一边。面的造型以棋盘格的形式出现，在整个画面中占据的面积最大，整幅作品不仅具有生动的流动感，而且具有比较稳定的画面感。

不足之处：大面积棋盘格——"面"的出现和漂浮的棋盘——"圆点"的出现，相互之间比较抢，使得主次关系不够鲜明。若在画面处理上，加强整体主次关系，效果势必更好。另外，点的疏密组织也应避免太过均匀。

6.2　色彩构成随堂习作点评

色彩构成虽然只是一门关于色彩的基础性课程，但它所涵盖的知识面非常广，自然地，与这些知识点对应的相关训练，其量——相对于学习时间来说——很大。本节所选的习作，只是各种练习中的一部分。

习作一：

图6-11 暖调与冷调 四川师范大学美术学院（朱雨婷）

点评：冷调与暖调（因为调性不同，所以表达的情感也应当是完全不同的。掌握好冷暖调的情绪指向规律，对于今后的专业设计工作，具有达成诉求"准确性"的重要作用）。从形象设计上看，图6-11是一件构思巧妙的习作，它注意了在统一中求变化：既有镜像的错觉感，但实际上却并不真正对称——它又是一幅左右贯通的完整画面。特别值得一提的是，作者在两只吻住的鱼嘴交界线上，用一小段S形打破了居中那条呆板的直线，再次暗示了画面的联通感。造型上，主体是饱满的、可爱的、充满趣味的。

从色彩处理看，冷暖调性明确，颜色搭配干净、漂亮。值得学习的是，作者在暖调中选用了适度的冷色，在冷调中同样启用了恰当的暖色，让整幅画面看上去冷暖对比均衡、舒服。两条小鱼，看似相同，却有着细微的刻画差异（如眼睛，还有身上的花纹和鳍），这是审美法则进行灵活运用的实例。

更难得的是，作者在整件习作的设计中投入了真实的感情，也让画面充满了足以打动人心的某种情绪。

可以继续调整的地方：暖调中云朵状的色块太"实"、太"闹"，也缺乏位置上更为妥当的安放，它干扰了主体，没有冷调这边处理得好。

习作二：

图6-12 邻近色对比 四川师范大学美术学院（朱雨婷）

点评：邻近色，在色相的对比中具有中等力度。首先，图6-12由作者分割形成的画面形象，大气而丰富，可爱且有趣；色彩关系的处理上，不仅有效进行了色相对比，而且较好地利用了色彩的明度和纯度差异，使画面更加响亮；同时，在色块的组织方面，注意了面积和位置的呼应关照，视觉效果均衡、协调；其次，对于主体形象本身也进行了一定程度的刻画，从整体看，色调美好和谐，并具有足够的对比力量，是一件比较优秀的学生习作。

若能在颜面部分，将各色块的大小、疏密组织得更具节奏美感，就更好了。

习作三：

图6-13 明度九大调练习 四川师范大学美术学院（朱雨婷）

点评： 明度，在色彩中是骨架，是非常本质、重要、不可缺少的属性。高调、中调、低调，是指调式的明亮程度；长调、中调、短调，是指画面各色块间明度对比的强烈程度，当这两个方向的参数交错综合在一起时，关系就显得复杂起来。明度九大调的训练作业，是最不容易理解透彻的部分，也是最容易出错的地方。

图6-13所示的习作，造型设计简洁、大方、当代，在明度进行的各种对比中，调式把握基本正确，特别对高调、中调、低调、长调、短调的掌握，都比较确定。

但是中中调和中低调出现了一些问题：两者明亮的头发因为面积过大，以致直接影响到所属的中调和低调的调性。另外，由于短调自身存在的操作难度，也导致了这件习作的所有短调都出现了中间层次不够丰富的明显问题。

习作四：

图6-14 色彩的通感练习 儿童歌曲《小螺号》四川师范大学美术学院（高昱洁）

点评： 艺术是相通的——这不仅体现在音乐、美术、舞蹈、影视、戏剧……这些理性、抽象的字眼上、概念上，而且也切实地展现在音乐旋律与视觉艺术的形、色等美感完全相通的实例上。

这件由歌曲《小螺号》"小螺号，嘀嘀地吹，海鸥听了展翅飞……"引发的色彩通感设计习作（图6-14），从整体形式感看，是一个四边有丰富变化、不完全规整的开放式方形，作为视觉焦点的螺旋中心（形态上，这也是切题的主要符号）被安排在画面左下方，处于黄金分割点附近，占位很好，也有助于更多的曲线向上伸展，产生音律似的飘扬感。另外，作者对线条进行了疏密、长短、曲直等方面的变化处理，让整个形象具有了歌一般的旋律感、节奏感。

色彩方面，作者选用了与"小螺号"相关的大海的色彩——蓝色作为主调，自此习作从形态和色调上都同时紧扣了主题。明度方面，采用了纯度最高的中中调，色相上选取了少量红、黄色与大面积蓝色，进行了强烈、明快的色彩对比，切合了少儿歌曲活泼、欢快、上扬的艺术风格。

习作五：

图6-15 色采集练习 四川师范大学美术学院（周小丽）

点评：色采集，是色彩构成中一个非常有趣的大型作业，它既是一种学习色彩的方法，又是一种有关色彩设计的综合练习。

图6-15中，图6-15（a）是采集源，图6-15（c）是第一作业，图6-15（b）是最终的成品习作。

我们可以看到，在第一次作业中，"形"元素的提取非常成功，不仅样式与内涵都跟采集源相吻合，而且纵向的四块分割中，在第一、二块面之间，进行了形的互相穿插处理，从而打破了整齐单一的纵线，具有变化的美感；在色块抽取上，色相元素也是非常准确的，并且色彩搭配漂亮。遗憾的是，这件作品有一个最大的问题：色调不准，这是由于色块面积采集不准（主要是黑色少了的原因）造成的，所以有了第二次作业的理由和机会。

在作业二中，情况得到了很大改善，不仅从形上进行了全新的第二次再创造，而且符号和形态的抽取依然漂亮，同时色调更加准确，色彩搭配美观，既富有采集源本身的精神含义，又具有作者自己的审美量度。如果画面两侧的蓝色能多渗透一些到主体内部，效果会更好。

实际上，如果不看"采集"这个前提，两次作业其实都完成得相当不错，但进入色采集范畴后，就出现了一个"准确与否"的审视标准，这就是色采集的主旨要求所在。

习作六：

图6-16 故事片色采集练习 《无极》四川师范大学美术学院（王靖靖）

点评：做故事片的色采集难度很大，这需要作者具有高度的辨别力、记忆力和表达能力。

作者在图6-16这件采集作品中，形态主要提取了片中贯穿始终的角色——"满神"那上扬的发型，以及片中反复被提到的海棠花形象。造型上，注意了点、线、面的协调搭配，线条优美而流畅，各形之间，既有统一又有对比，富有整体上的节奏之美。

色彩上，调子主要倾向爱情主题及满神出现时的场景。画面中的四个大色块，由于明度的对比，使得主次明确；由于色相、纯度的对比，做到层次鲜明。主体刻画上，主要采用了类似色的弱对比和明度上的中低调适度对比，既有微妙变化，又显整体统一；背景处理上，虽然采用了邻近色的中度色相对比借以丰富画面，但同时又采取了高短调的明度弱对比，以统

一、虚化整个背景，让它起到了更好的陪衬作用。画面的最终效果：色调雅致、造型美妙、耐人寻味，具有独特的色彩魅力和艺术感染力。

习作七：

图6-17 动画片色采集练习 《哪吒闹海》四川师范大学美术学院 王靖靖

点评：相对于故事片来说，动画片色采集要容易一些，因为它本身已经是通过形象提炼并图案化的色彩作品。但采集过程中，仍然要求设计者具有足够的鉴赏力、判断力和默写能力。

《哪吒闹海》是我国经典的传统风格动漫作品，作者紧紧抓住了"海"这个关键词作为形态基调，借向上的火焰符号，表现了正直勇敢的少年哪吒及其兵器"风火轮"，以映入天空的火光，暗示了主人公的最终胜利和英雄总能战胜邪恶的亘古真理。造型上，赋予各种相宜的变化，如火焰的线条舒展而弹力十足，海浪的线条激越有力，天空的线条温和平缓……这些，都从心理上给人以张弛有度的贴切感。

色彩处理方面，由上至下，主要分出紫、红、蓝三块大色，然后根据不同的目的和需要，采纳了色彩三要素间相应的各种对比手段，最终达成了从海到天过渡自然、刻画细腻、主次鲜明、色调优雅、画面响亮、色彩强烈的视觉艺术效果（图6-17）。

由于这是用毛笔和水粉颜料手工绘制的构成习作，所以，我们能够清楚地看到其中精细、平整、饱满的优良做工。

难能可贵之处还在于，作者总是在每件作品中尽力表达着自己的审美思想和独特的艺术语言，其结果是作品被赋予了作者典型的个人艺术风格，也展现了作者强烈的表达激情，因而画面具有了高度的完整性和作品感。

从整体角度看，这件习作，记忆和描述都是比较准确的，表达手段是丰富的，手法是细腻的，风格是鲜明的，这样的色采集也自然是非常成功的典范佳作。

习作八：

图6-18 色彩构成综合练习《我》 四川师范大学美术学院（周小丽）

自述：性格开朗、温婉、大气，生活中也有感伤，但终能保持童真并积极向上的良好心态，追求自由自在、没有束缚、多姿多彩的生活方式，喜爱色彩（女生）。

点评：图6-18这件习作，首先，形态主要取材于水世界：有下滑的水滴（表示生活中的伤感、愁绪），有水生植物（表示喜欢随意挥洒色彩，也喜欢自由自在），有气泡（表示怀有一颗童真、梦想的心，始终保持积极向上的正面心态）；随后，把这些元素以点、线、面的表达方式整合起来；形式上，采取了对称中捕捉变化的均衡样式。

这件习作在色彩表达上是比较成功的。首先，作者确立了偏长的高中调和高纯主基调，使各形象间对比关系清晰，同时又采用鲜明的互补色对比，给我们造成了视觉上的强烈感受。此外，作者对虚实、刻画都有一定程度的主动处理，画面干净、明亮、秀丽，给人以性情娴静、文雅、清新、丰富、开朗的印象。

不足之处主要存在于形态的布局上：一是缺乏整体上的分割感、块面感，形象显得细碎；二是在纹样的疏密、大小、长短等节奏变化方面，还可以再作调整，比如可以制造一些适当的、大胆的遮挡关系。

习作九：

图6-19 色彩构成综合练习《我》 四川师范大学美术学院 朱丽婷

自述：外表文静、大气、秀美，内心真诚热情。有人说，我是像猫一样的女孩，时而神秘时而可爱。然而，我也有藏起来那尖锐的一面，它操控着我，我也努力控制着它；我被温暖包围，同时也温暖着他人；我是个爱美的女孩，正如你看到的这个图画世界：美丽也精彩。

点评：从整体来看，图6-19这件肖像习作比较符合作者自身的特点：漂亮、大方，内心温暖，行事肯定，有点小灵气，追求一种个性上的独特风格，喜欢寻找与众不同的艺术语言。

位置经营上，与其他设计方式不同，作者采用了绘画的完整构图方式，以单纯的背景有效衬托了代表"我"的主体形象——猫。外形整体，有一定变化；造型大方，不流于细枝末节；色彩的对比和变化，自然分别出所需的各级层次；双眼及鼻梁的刻画细致生动，神情明朗、专注、平和，有利于表达人物性格特质。

如果形的细节再考究些（比如：最靠上的绿叶能向上旋转一点点，打破耳朵下最临近的那根黄线就更好；又如：边缘线过于完整、清楚，若能调整出与背景的虚实变化关系，效果自然不同）；如果背景色块能采取一种巧妙的方式，既不破坏现有的简洁感，又能与主体产生呼应，那么画面呈现的品质将得到更高提升。

习作十：

图6-20 色彩构成综合练习《我》 四川师范大学美术学院（魏楠）

自述：家景优越的漂亮女生，性情平和，文静中有开朗，温柔中有坚强，热爱音乐，遵守秩序和规范，乐于赞美他人，善于沟通和交流，努力追求向上的目标，积极进取，不言放弃。

点评：毋庸置疑，这是一个暖调画面（图6-20），作者用互补色的强烈对比，表达了丰富的内心世界；又用中短调的明度形式展现了柔顺却阳光的"乖乖女"形象；而整体的中纯基调，则让我们感受到作者的青春朝气，以及适度的开朗、活跃。形象选择上，以乐器符号为主体，以变化多端、旋律似的涡轮曲线为回应，点画出主人公热爱音乐的特别喜好。与此同时，以适量的直线为一种均衡元素，调和了画面的软硬程度，达成了视觉和心理上所需的平衡感。

整个画面注意了色彩搭配的美感，关照了不同色块间彼此的穿插和呼应，利用了色彩借用的手法，色调明晰、响亮，明度、纯度的调式把握准确，各种关系对比得当，色彩层次丰富，有一定空间感，传达出与主题描述贴合的相关内容。

与其他元素相比，主体吉他形象过于具体、完整，如能再抽象点、残缺点、面积大一点，就能更好地融入整个画面，让主次关系既相区分，又不显得突兀或脱节。

习作十一：

图6-21 色彩构成综合练习《我》 四川师范大学美术学院（陈利娟）

自述：思维比较跳跃，生活有点混乱，性情独立，有安静，也有激情，好奇心较强，有点探索精神的活泼女生。

点评：图6-21用许多破碎的形象，表达了冲突的内心世界和跳跃的思维方式，以及对生活的纷繁感受。

用冷调保持了与外界的距离，体现了内心的独立性；以点缀的火焰及其他程度的暖倾向色块，暗示了心中激情、有趣的一面；又用窗户、梯子、云朵这些具有象征意义的符号，叙述了个体意欲向外界、向高处、向奥秘深处扩展的探索需求。

画面形态、色彩都富有复杂的变化，色调和谐，色块之间有对比也有呼应，比较吻合地传达了自述内容。

较为遗憾的是，因为各方面的元素都过于丰富，所以画面不免显得有些杂乱。秩序是产生美的前提条件，由此可以推断，如果这件习作在形、色元素上都进行一次更有秩序意识的再组合，从视觉感受的角度来讲，应该就更为完整了。

6.3 立体构成随堂习作点评

立体构成就是在三次元空间内实际占据空间的构成，它与平面构成在二次元空间上表现有深度的构成迥然不同。

平面上所能表现的深度是从一个视点观察，在二次元空间上作出三次元的视觉立体效果。

立体就是在空间实际占据位置，从任何角度都可观看，当然也可用手直接抚摸感触到。立体造型的课程训练，一般以下列顺序进行。最先从事以点为主体去组合空间的点立体构成，然后以线为主体组合空间的线立体构成，再而进行以面的延伸为主体的面立体构成及研究以体块为主体的体立体构成，最后

将各个环节综合起来，自由创作。在如上的课程训练中，常会运用立体形态的基本构造方法，如剪切、翻折、卷曲、插接等。本节所选的习作，皆是运用这几种方法进行创作的纸塑作品和表现立体形态与空间关系的作品。对任何一类的空间构成，都要先把握计划创造的空间造型，然后再决定造型时所使用的材料。

习作一：

图6-22 点的立体构成作业练习《蝶与花》 成都师范学院学生

点评：在立体构成中，点形态很少作为纯粹的三维结构来造型，常常需要与其他形态要素相结合，但图6-22却没有依赖于其他材料的支撑力度，而是运用了剪切、卷曲、翻折加工手段，对自然界的花朵进行提炼和概括，运用省略的艺术手法，创作出花朵的立体形态，给人以美的享受。再加之红、黄、蓝的色彩搭配，更形象地传达出了花朵的特征。

不足之处在于：花朵大小的变化，没有很好地控制比例，缺少了节奏美感，如果能在节奏上好好把握变化，会有更好的视觉效果。

习作二：

图6-23　纸塑作业练习《迷鹿》 成都师范学院美术学院（李韵竹）

点评：这是一幅典型的纸塑创作作业，以"母子鹿"为主要形象，运用各色纸条卷曲成不同花草的造型，表现出"母子鹿"在花丛中若隐若现的美景；花草的组织紧密有序，深浅不一的绿色纸条与"母子鹿"形象完美地表现出点线面关系；红花与绿草的搭配更显现出自然界这一迷人景象。

可以改进的是：可以将花草造型做得再精细一些，这样更能提升品味，上升为艺术作品。

习作三：

图6-24 纸塑作业练习《鲤鱼跳龙门》 成都师范学院美术学院（唐时佳）

点评：图6-24是源自于动画片的故事情节，鲤鱼的身体部分是采用编织的加工手段将纸条编织成块面，再将其卷曲围合为立体；鲤鱼的头采用面材的曲面弯曲而成；鱼尾鳍、背鳍、腹鳍采用方台折曲制作；海浪由粗渐细的变化，表现出水浪的流动感；红鲤鱼与蓝色海浪相得益彰，构筑出和谐美好的景色。

可以改进的是：海浪虽然已经做了些秩序的调整，但还是有一些凌乱，可以再梳理一下，能达到更好的渐变效果。画面左侧的海水制作，卷曲起来的线条本意是想做成跳跃起来的小水花，但却处理不佳，也显得凌乱。

习作四：

图6-25 纸塑作业练习《花》 成都师范学院美术学院（张雅淳）

点评： 图6-25是直线面的构成作业，作者运用剪切、翻折的加工手段塑造了花的立体形态。该作业采用的是简洁直线面，既便于制作，又表现出了花朵艳丽、柔软的自然特征。中间的花朵与周围的彩色线条很好地体现出了主次关系，同时又相互呼应，达到了较好的视觉效果。

可以改进的是：可以结合一些主题，区分出主调与副调关系，使作品更加完整。

习作五：

图6-26 线材构成作业《桥》 成都师范学院美术学院（张梅）

点评： 图6-26是软质线材的立体构造作业，作者运用KT板、软质线材为材质，构造了桥面、桥墩、船的造型，很好地体现出了实体与虚体的空间关系。水中几艘行进的船只与静立的桥，形成动静组合，给人以美的视觉感受。

不足之处在于：桥面上线材的处理显得稍微凌乱了一些，可以再梳理一下线与线之间的间隔，控制好秩序变化，另外桥身上的雕花也需要再精致一些。

习作六：

图6-27 面材构成作业练习 成都师范学院美术学院（唐莉）

点评： 图6-27是曲线面的构成作业。花瓣运用卡纸弯曲处理，凸显出花朵的柔和和女性的感觉；中间的花蕊则是运用铁丝弯曲制作，既有铁丝的刚毅，又具有曲线的柔美。花瓣和花蕊的材质对比凸显了作品的个性。

可以改进的是：花蕊垂吊下来的部分和其他部分的均衡性应该再处理一下，左边稍显轻了一些。

习作七：

图6-28 曲面立体构成练习 成都师范学院美术学院（黄楠）

点评： 在图6-28的曲面立体构成训练里，作者采用卷曲的加工手段表达了各自独立的空间，利用光影效果，呈现出空间内不同的场景，非常具有观赏性。就像儿时玩耍的万花筒，让人视觉愉悦，获得满足感。

不足的是：该作业选用的纸张硬度不够，从而使每个小空间的支撑力度不够。

习作八:

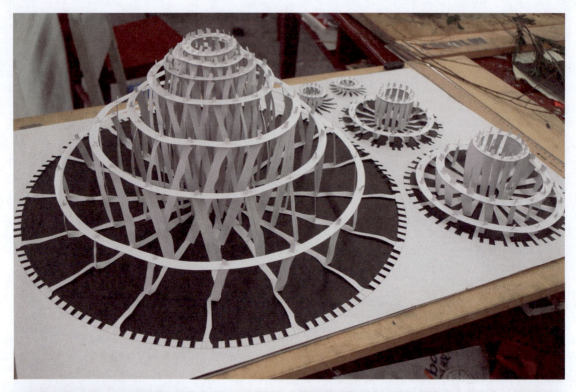

图6-29 立体形态与空间的作业练习《阶》 成都师范学院美术学院（刘燚）

点评： 图6-29的立体感非常强，它也是运用了剪切、翻折、插接的加工手段完成的立体构成。和前面纸塑作业表现的形态不一样，它不是某种具象的形态，而是一种较抽象的立体形态，研究的是立体形态与空间之间的关系，且很好地控制了立体形态的大小对比，不仅主次得当，还增强了作业的节奏美感。该作业很好地展示了从二维平面的纸转化到三维形态的过程。

不足之处在于：起支撑作用的线条过于密集，稍显乱了一些。如果再注意一下疏密的处理，会取得更好的效果。

习作九：

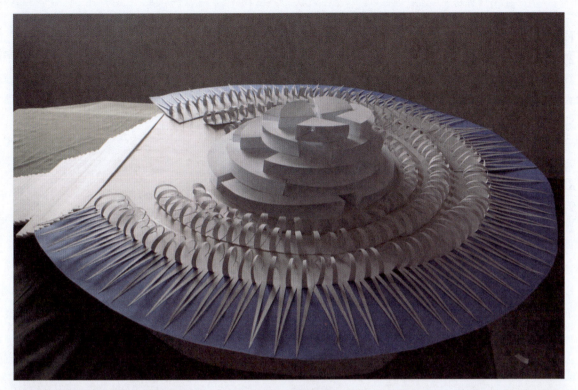

图6-30 立体形态与空间的作业练习《坛》 成都师范学院美术学院（张再遇）

点评：图6-30完成的是以《坛》为主题的立体构造作业。《坛》的外围造型是运用卷曲、剪切加工手段组造的曲面立体形态，具有柔和、优雅的感觉，且很好地表现出了形态与空间的虚实关系；中心的主体物是运用翻折的加工手段构造的直面立体形态，具有厚重、阳刚的感觉。一柔一刚的对比处理得恰到好处，加之蓝白色的搭配使整个作业具有很好的视觉效果，给人以美的感受。

不足之处在于：作业有种还没完成的感觉，如果还能处理出些细节，作品的完整性会更好一些。

思 考 题

1. 优秀的三大构成习作分别应该是什么样的？它们都应当具有哪些特点和规律？
2. 怎样才能设计出优秀的构成作品？
3. 如何将三大设计构成的信息要点融入到今后的专业学习中去？

参考文献

[1] 金剑平. 空间构成设计. 合肥：安徽美术出版社，2000.

[2] 王力强，文红. 平面色彩构成. 重庆：重庆大学出版社，2009.

[3] 毛溪. 平面构成. 上海：上海人民美术出版社，2009.

[4] 刘春明. 平面构成. 成都：四川美术出版社，2005.

[5] 刘欣欣，刘影子. 色彩构成. 北京：科学出版社，2010.

[6] 魏婷. 立体构成. 重庆：西南师范大学出版社，2006.

[7] 陈祖展. 立体构成. 北京：清华大学出版社，2011.

[8] 陈虹，倪伟. 立体形态设计. 上海：上海人民美术出版社，2003.

[9] 向海涛，陈岚. 展示设计. 重庆：西南师范大学出版社，2006.

[10] 李友友. 设计构成. 长沙：湖南人民出版社，2008.

[11] 王丽云. 空间形态. 南京：东南大学出版社，2010.

[12] 向海涛. 视觉表述. 重庆：西南师范大学出版社，1996.

[13] 杨公侠. 视觉与视觉环境. 上海：同济大学出版社，2002.